The Taste
of Quick
Sketch

速寫品味

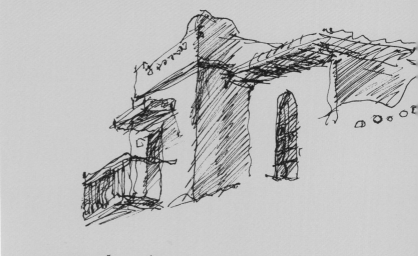

作者 孫少英
出版 盧安藝術文化有限公司

自序

　　我畫了很多速寫，除了作畫方便外，我喜歡那種自然、流暢、率眞的感覺。

　　速寫（sketch）顧名思義是快速完成作品。我早期都是用鉛筆，時間短，只畫線條；時間長，則加光影，有立體效果。近幾年我都用簽字筆，它的好處是不褪色，出水流暢，無論你畫得怎樣快，墨水都跟得上。

　　畫水彩我也很喜歡，但跟速寫比起來，畫水彩畢竟下的工夫要深，要多花一些心思、力氣。而且爲了求好還要加一些精雕細琢的功夫，這樣就沒有畫速寫那樣輕鬆自在。

　　速寫著重線條，我畫線條也有兩種方式，時間短，迅速畫下，有流動感；時間充足，稍慢畫，稍用力，有鐵線感（篤定）。我早期的速寫作品，大半都比較工整，現在看看總有些拘謹。這兩年的作品可能是年齡的關係，或者是畫得多，更熟練了，線條比從前流暢。年紀大手發抖，線條畫不直了，但有時看看，線條彎曲不直，似乎多了一些柔美的趣味。

　　我畫畫一向重視精華，線條無論怎樣亂，物象的輪廓、形態、比例，總是要抓穩，絕不能偏差太多。假若是故意變形，也不能亂變，還是要有道理，注意作品的基本美感。國內或國外旅遊時，隨身帶個速寫本子，幾

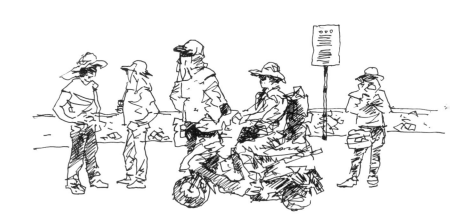

支簽字筆，看到好景色，隨興畫下來，比拍照好玩。照片是記錄性，速寫以藝術性爲主，也兼具記錄性。有好作品，裝個框，掛在書房或臥室，百看不厭。

我平日速寫的題材以風景居多，風景是靜態的，可以坐下來從容地畫，是一種很大的享受。也喜歡畫市場的人群，運筆要快，要注意整體構圖，更要把握人物的各種姿態，比畫風景難度高一些，成就感似乎也高一些。我也喜歡速寫人像，常常有朋友來我家，朋友中臉型輪廓明顯或是比較有特徵的，我都會主動徵求朋友同意，速寫一張，畫完送他們，兩相歡喜。

最近幾年速寫的風氣有流行，很多速寫FB社團分享作品，我也常關注，有幾次台北張柏舟教授辦速寫活動，我也去湊熱鬧。這本《速寫品味》有1995年的畫作，也有近時的。我這92老叟寫這本書的目的，在藉此引起速寫朋友的興趣，提倡速寫的品味。

氣韻生動

2007年一名居住在西雅圖的西班牙記者兼插畫家Gabriel Campanario在Flickr上成立Urban Sketchers小組，推廣自己城市的繪畫，畫真實生活的人、事、物、景。真是意想不到，藉由網路無邊界地傳播，竟然在全世界造成速寫的風潮。這是一個創舉，讓非學院出身的畫友，都有勇氣在街頭速寫自己的城市，讓畫畫不再是讀美術科系的人獨享，人人都能享受輕鬆速寫的樂趣。

本書作者孫少英老師一輩子從事美術工作，他的美術教育來自學院，但因為他很長一段時間在光啓社和台灣電視公司從事電視美術工作，所以對現代潮流非常留意，Urban Sketchers一開始在網上流行沒多久，他就關注這個推廣手繪自己城市的小組，也很認同推廣速寫的理念。另一方面是1969~1986年間在台視新聞部，當時電視台尚未電腦化，新聞播報需要美編人員快速將每則新聞的文字速寫一張插卡（尺寸比明信片小），主播播新聞時再插上卡片，觀眾由電視螢幕就可以聽新聞，看畫面，所以插卡手繪時間要非常快速才趕得上新聞播出。這段在台視的速寫訓練養成孫老師畫速寫精準、快速的實力。

盧安藝術總代理孫少英老師，除了畫展和畫作經紀之外，8年來也發行了藝術推廣圖書有7冊，每一冊孫老師都有不同的主題和理念要傳承，以92歲高齡，本書收錄畫作102幅，文字10406字都是他親自一筆一畫費心完成。2021年他用水彩畫來談美感，今年他又加深難度，用速寫來談品味。全書分七個章節來闡述速寫（sketch）是快速完成的作品，要如何求品味？看起來是輕鬆可完成的速寫，但是要畫出自然、流暢、率真的感覺，還真有點難度，品味必須要透過觀察與學習來培養，請讀者跟著孫老師的書來慢慢體驗。這不是一本談速寫技巧的書，這是一本當您學速寫遇到瓶頸最佳的工具書。

　　孫老師作畫一向重視精華，注重品味。第一章〈速寫簿是旅遊的好伴侶〉是給喜歡速寫的人、尚未加入速寫但嚮往速寫很久的人有個好憧憬，一個好的起點。第二章〈畫張人像交個朋友〉就需要學一點素描的基礎，才能將人物的輪廓、比例抓得準確，先求準確才能隨意輕鬆變形，他在章節中提點許多訣竅。第三章〈線條是速寫的生命〉強調線條的肯定與流暢即是速寫作品的生命。接著有〈黑白灰有厚實感〉、〈淡彩有淺嚐的滋味〉、〈濃彩有滿足感〉三章節是談到作品的色調，單純黑白灰是以光影的變化來製造黑白灰的效果，把握得宜，厚實度和美感即能展現。加上色彩可增添層次感和豐富性，淡彩或濃彩，他也以畫作和文字來充分說明。〈精準是愉快的起點〉這章節，終於他再度強調準確的重要性，速寫雖然比傳統素描或水彩來得輕鬆，但是如果素描基本功底子不夠，學些皮毛畫法，畫久了會無趣，當然也毫無品味可言。第八章〈揮灑是愉快的延伸〉他分享作畫幾十年從習作、描繪、成熟到揮灑階段，而今已達速寫最高極致的樂趣了。

　　不管是21世紀的今天，或者距今1500年以前的年代，藝術作品中的神品常常是追求揮灑境界之作。早在南朝梁齊時代，畫家謝赫（西元479~502年）便在他的著作《古畫品錄》中提出畫有「六法」的概念：一曰氣韻生動、二曰骨法用筆、三曰應物象形、四曰隨類賦彩、五曰經營位置、六曰傳移模寫。這「六法」一直是亙古不變的，古今習畫者努力不懈的動力，也是後世畫家與鑑賞家們追尋的最高目標。畫家謝赫所說第一法氣韻生動也就是孫老師最重視的揮灑了。

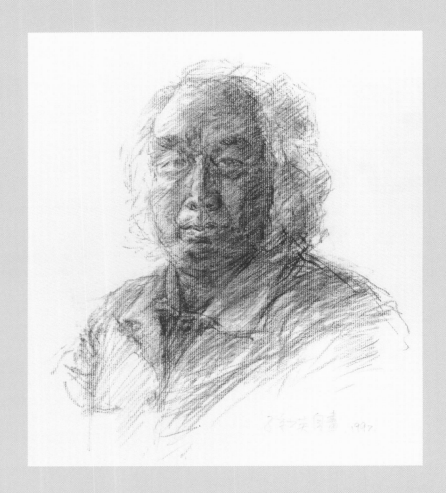

目錄

我年輕時有隨身攜帶速寫簿的習慣。一直記得梁鼎銘老師（丹丰老師的父親）說的一句話：「多記形狀，畫畫才有材料」。

　　房屋、汽車、老樹、人物、動物，看到什麼都想畫下來，有時候畫得完整，有時候只畫到一半。這個習慣對以後畫水彩、素描以及在電視公司做設計工作都有很大益處。

　　從台視退休以後，我改變了做法，把速寫簿改成了八開畫板，每次都做一個完整的構圖，已不是記錄式的速寫，而是一張完整的作品，每次畫完，都有一份成就感。

　　我用的工具，早期都是用鉛筆，後來改用簽字筆（代針筆），有時候加淡彩或濃彩，作品效果更勝一籌。早期旅遊，都是順便寫生，後來是為了寫生才去旅遊。除了畫水彩以外，總會畫一張八開速寫。很奇怪，我對我的速寫作品特別偏愛珍惜。

　　速寫簿也好，畫袋內八開素描紙和簽字筆也好。在我獨自外出旅遊時，它們如同家人一樣是我的好伴侶。

一、速寫簿是旅遊的好伴侶

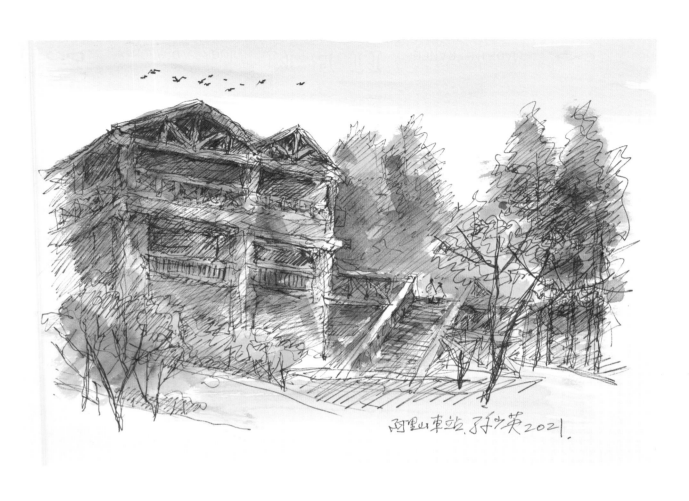

旁邊的畫是沒上色的原稿。
車站是木造，大半是咖啡色，
櫻花是粉紅色，杉樹是墨綠，色彩多樣，
上色後的效果似乎比黑白素描好一些。

阿里山車站　8開　簽字筆淡彩　2021

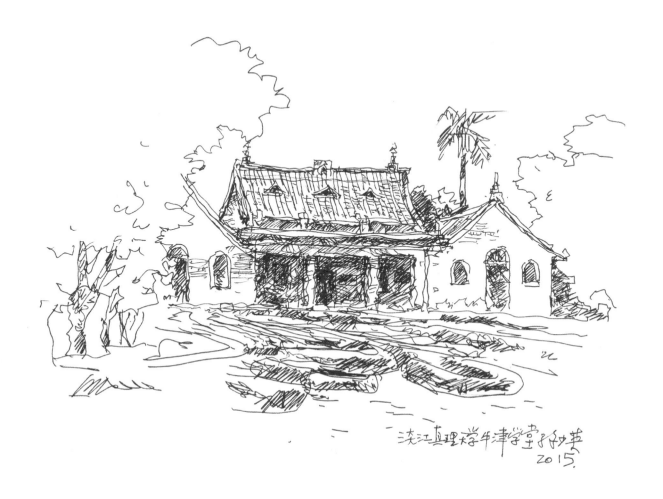

牛津學堂爲馬偕博士創建，距今已120餘年。
淡水眞理大學的牛津學堂，我爲了強調主題，
把旁邊的房屋和樹木以簡約的線條處理。

淡水眞理大學牛津學堂　8開　簽字筆　2015

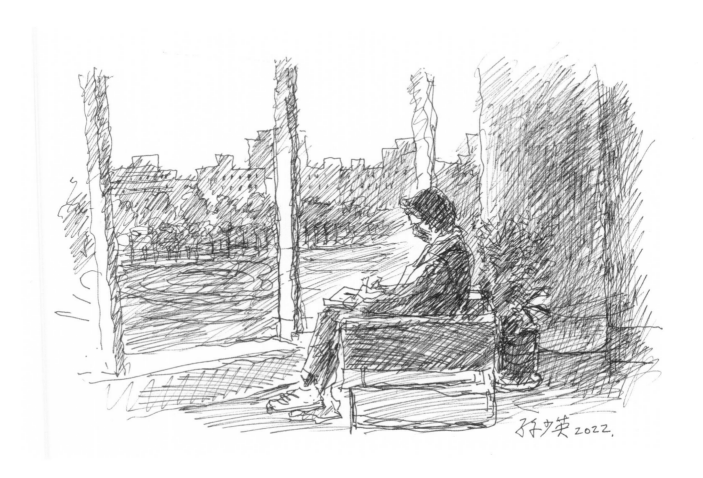

台中盧安藝術公司舉辦寫生活動，
地點在國立公共資訊圖書館廣場。
天不作美，大雨不停，大家到圖書館內寫生。
畫友淳婷坐在舒適的大沙發上畫窗外雨景。

窗前寫生 8開 簽字筆 2022

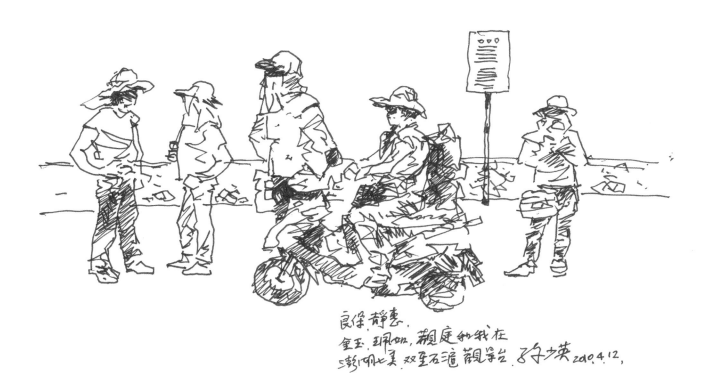

良佯 靜惠,
金玉, 珮如, 觀庭 和我 在
澎湖七美 双全石滬 觀景台, 孖塽 2010.4.12,

多年前六人結伴到澎湖寫生,
在海邊寫生完畢準備回旅社,
一人租機車,其他人在等包車。

畫友遊澎湖 8開 簽字筆 2010

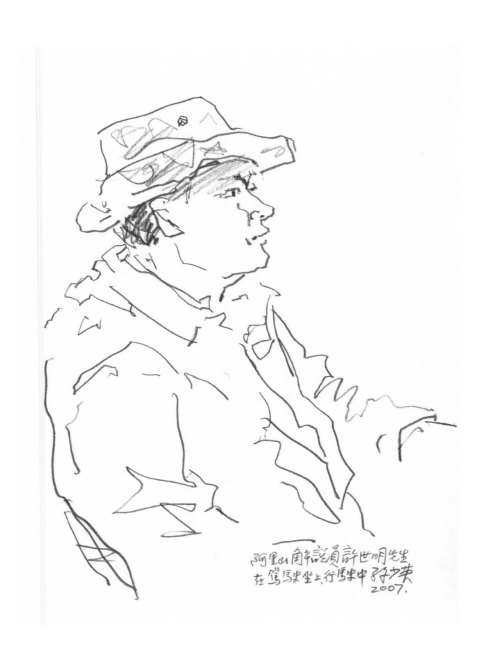

阿里山解說員許世明先生
在駕駛坐上行駛中 許少英
2007.

乘坐導遊許先生的小巴士
在阿里山旅遊，
我坐駕駛旁邊的坐位，
趁停車休息時，
我把他畫下來，
他健壯、神氣的樣子掌握
得不錯。

阿里山導遊許世明先生　8開　鉛筆　2007

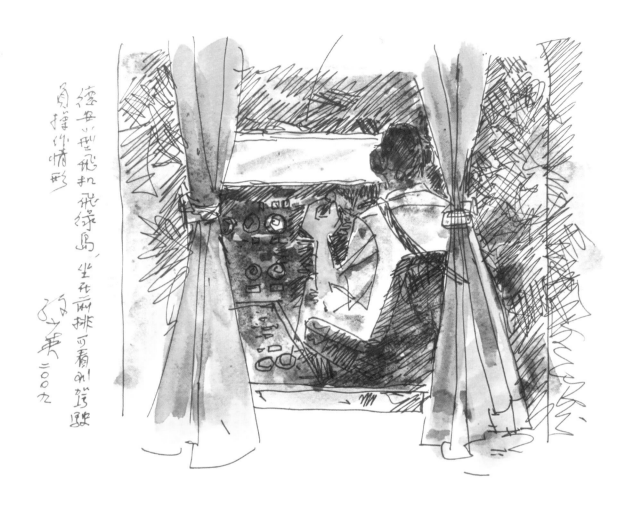

搭小型飛機到綠島，
我坐在第一排，離駕駛座很近，
駕駛室的布簾沒有拉閉，航程好像只有十分鐘，
我把握時間，留個紀念。

綠島小飛機的駕駛 8開 簽字筆淡彩 2009

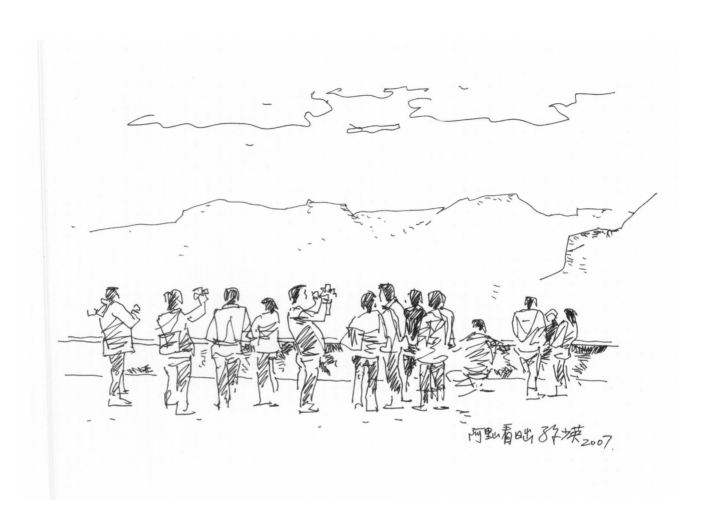

一群人在等待日出，
有人拍照，有人聊天，有人蹲坐休息，
我在稍遠處把他（她）們畫下來，
姿態各異，饒有趣味。

塔塔加看日出人群　8開　簽字筆　2007

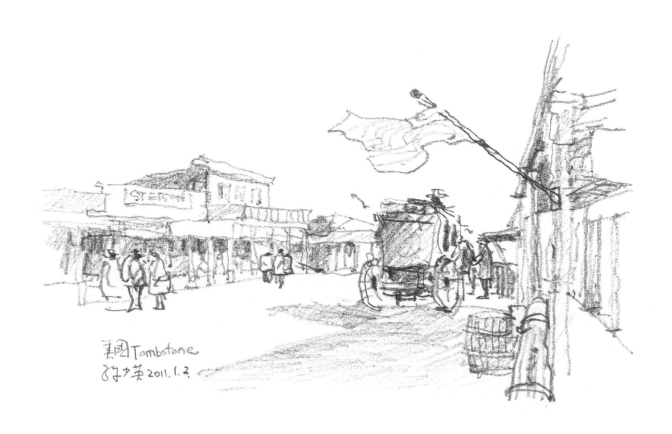

十年前到美國亞利桑納州旅遊，
親戚照美夫婦帶我到一個靠近墨西哥的小鎮Tombstone。
這裡是早年美國西部片常出現的場景，
街上有酒館、馬車及牛仔打扮的表演者。

美國Tomb Stone小鎮　8開　鉛筆　2011

南投縣國姓鄉有家魔法咖啡，一對年輕夫妻經營，
建築新穎，庭園美麗，經營方式也別有風味。
我偶爾約三五畫友前往寫生，順便享受他們親煮的咖啡。

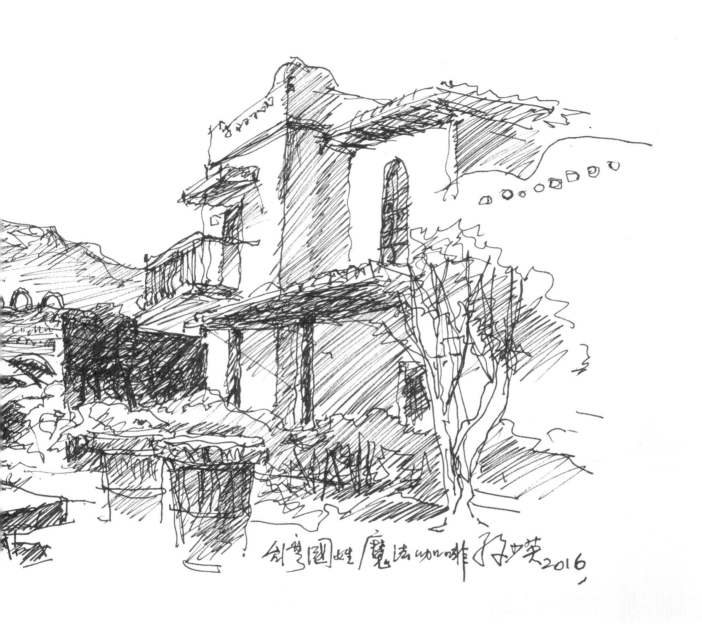

國姓魔法咖啡　8開　鉛筆　2016

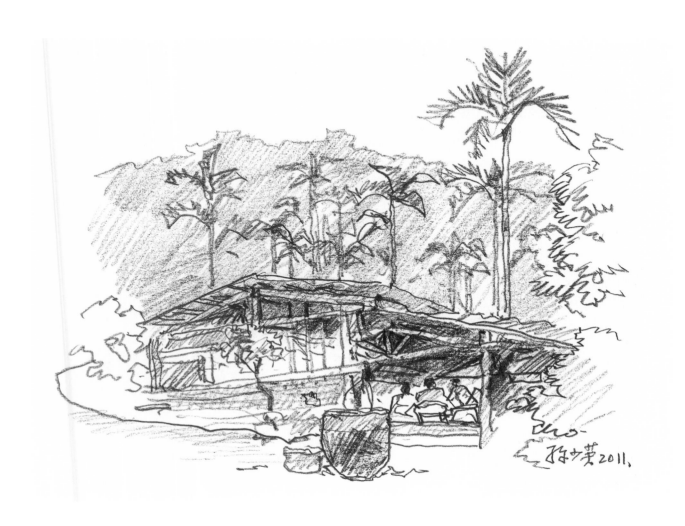

魚池朋友劉先生在庭園的一端搭了一個茶棚，

他自力克難搭成，造型簡樸，樑柱多變，極富趣味。

他們喝茶聊天，我則在遠處選了一個好角度，悠然速寫。

茶棚 8開 鉛筆 2011

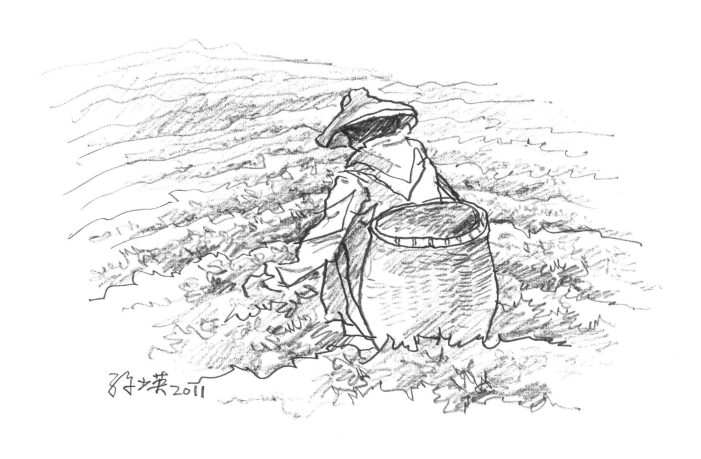

一位婦人背著好大的籃筐採茶，她的辛勞，我很感動。

採茶背影 8開 鉛筆 2011

我速寫人像，已無計其數。畫完就送給受畫的人了，極少留底。畫人像似乎比畫風景難一些，畫風景有時候可以隨心所欲，沒有那麼嚴謹。畫人像就不同了，起碼要有五分像，因此精準的工夫就很重要了。

開始練習，對著鏡子畫自己，最方便，毫無壓力。這些年，許多朋友知道我喜歡速寫人像，到我家做客，為他（她）畫張速寫，成了待客的有趣「禮儀」。

多年速寫人像，我體會了幾項小經驗，供同好朋友參考。

（一）我的一點延伸法，對精準能力很有用處，請參閱拙著《素描趣味》一書，此處不重覆。

（二）眼睛是五官最重要的部份，上眼皮的弧度切要看準，眼睛畫對了，其他部位就不難了。

（三）鼻子及人中切勿過長，過長則顯得年老，把人畫老了，就不愉快了。

（四）嘴角上翹一點，會有微笑感，切忌下垂。

（五）脖頸畫長一點，人顯得高瘦。

（六）肩膀要寬一點，肩窄顯得頭大，畫面極不相稱。

（七）五分鐘內完成，不會厭倦，彼此高興。

畫人像交朋友，簡易、和諧、愉快。

二、畫張人像交個朋友

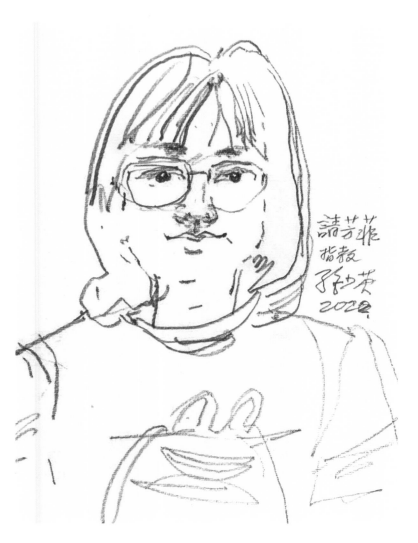

台北三E畫會坤池夫婦來我家做客，
飯後聊天，我幫芳菲畫了這張速寫，
大家都說畫得很像，
芳菲高興，我也愉快。

芳菲小姐 8開 鉛筆 2022

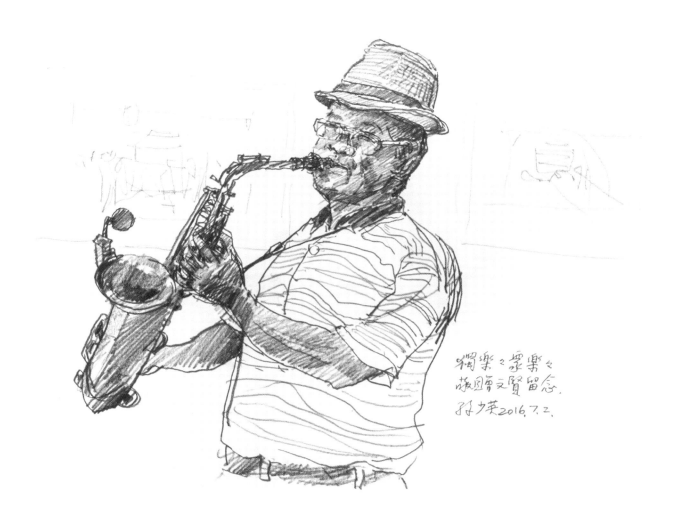

獨樂之眾樂々
旅回贈文賢留念.
孫少英 2016.7.2.

巫文賢先生是薩克斯風演奏好手,
有多次,我們寫生,他來奏樂,
視覺、聽覺共同享受,其樂無窮。

文賢演奏 8開 鉛筆 2016

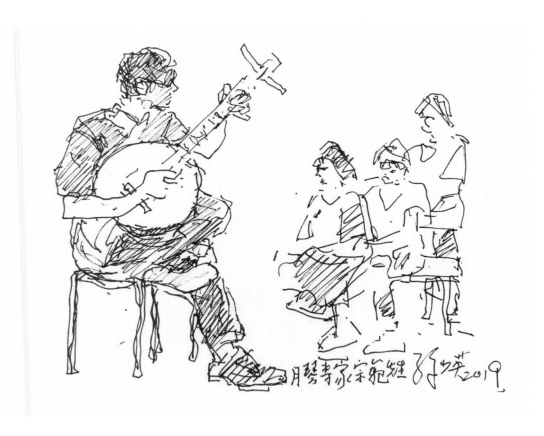

畫友相約到苗栗寫生，順便去拜訪一位月琴製造專家林宗範先生，
他為我們解說完製造月琴的流程以後，特為我們演奏一曲〈牽亡歌〉，
大家在前面靜靜聆賞，我在一旁邊聽邊畫。
畫完送給宗範，做為大家拜謝的小禮物，宗範夫婦非常高興。

月琴演奏 8開 簽字筆 2019

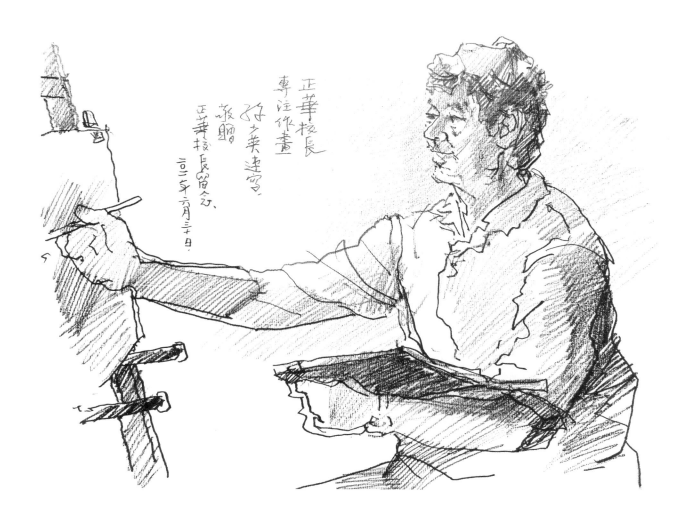

正華校長
專注作畫
好古美達宵，
敬贈
正華校長留念。
二〇一二年六月三十日.

埔里高工胡正華校長退休後專心繪畫，
我在旁邊把他畫下來，神情感覺約有八分像，
他很喜歡，送給他皆大歡喜。

正華作畫 4開 鉛筆 2011

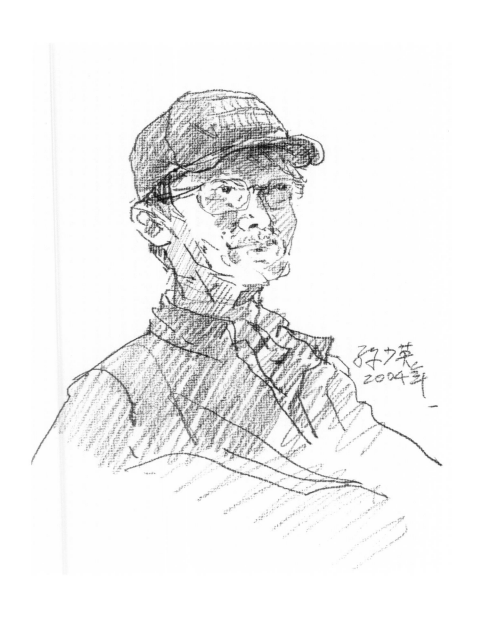

上旗出版社2005年為我出版
《畫家筆下的鄉居品味》，
要畫十二位畫家，
我到雕刻家朱銘的清境工作室拜訪他，
畫了這幅速寫像。
朱銘瘦削、挺拔，神情自信。
畫完，朱銘玩笑式的調侃一句：
好像匪幹。

朱銘大師　8開　鉛筆　2004

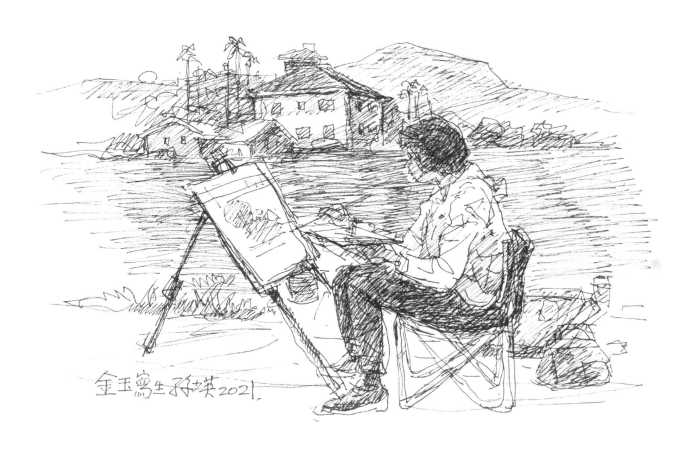

畫友相約一起寫生，我先畫完，再畫她們寫生的姿態。
金玉在我旁邊，極為專注作畫，動作固定，我從容地畫下來。

畫友金玉　8開　簽字筆　2021

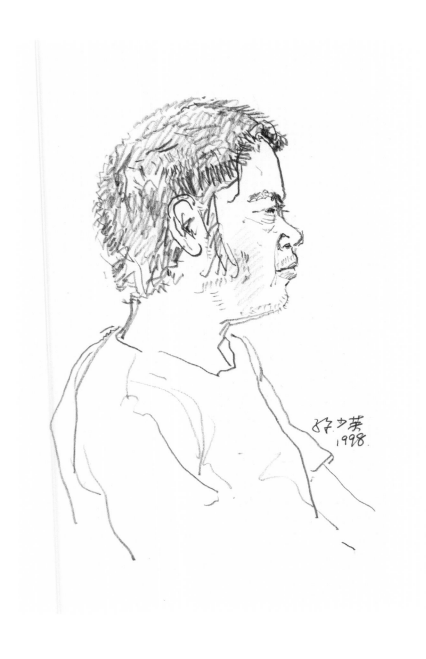

這是二十多前畫的王萬富老師，
萬富筆名王灝，已往生多年。
萬富一生著作等身，
水墨畫也極具鄉土趣味，
是埔里人最懷念的一位藝術家。

作家王灝 8開 鉛筆 1998

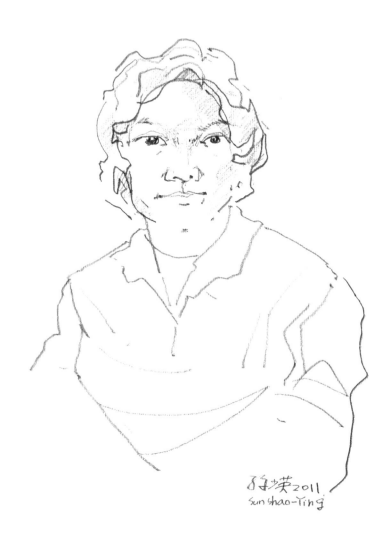

多年前到美國旅遊，
認識的一位藝術愛好者，
她做過空中小姐，來過台灣，
退休後專心習畫。
本來約定來台灣找我一起寫生，
不幸，另外一位朋友來信，
她癌症過世。

Ms. Marline 8開 鉛筆 2011

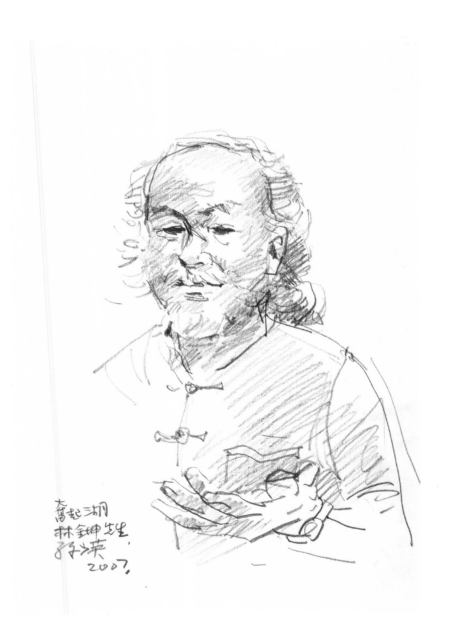

林金坤先生是奮起湖的便當達人，
經營一家規模頗大的旅社，
2007年我畫阿里山遊記，
曾住在他的旅社，結為朋友。

奮起湖便當達人 8開 鉛筆 2007

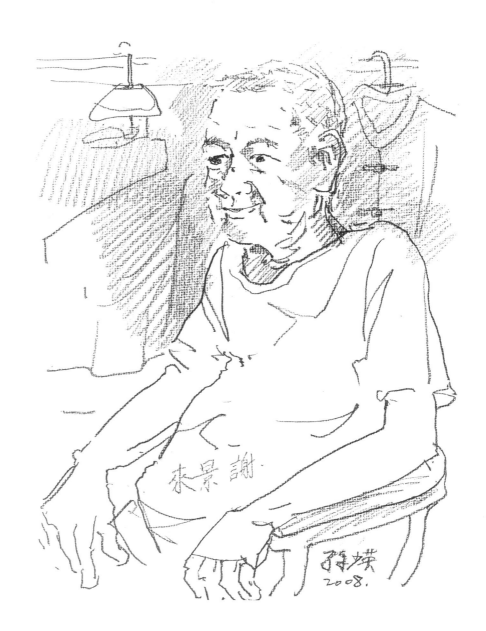

謝老先生在美濃開了一家藍衫店
專以棉質藍色布料，
手工縫製襯衫、汗衫。
2008年他九十九歲了，
耳順目聰，人也和氣，生意很好。

美濃99歲人瑞謝景來 8開 鉛筆 2008

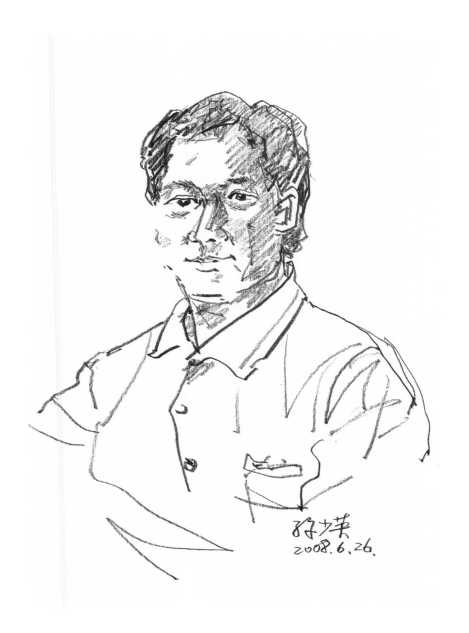

孫少英
2008. 6. 26.

2008年我到鹿港龍山寺寫生，
遇到熱心助人的王康壽老師，
王老師時任龍山寺整建委員會總幹事，
給我們許多方便。

龍山寺王康壽先生　8開　鉛筆　2008

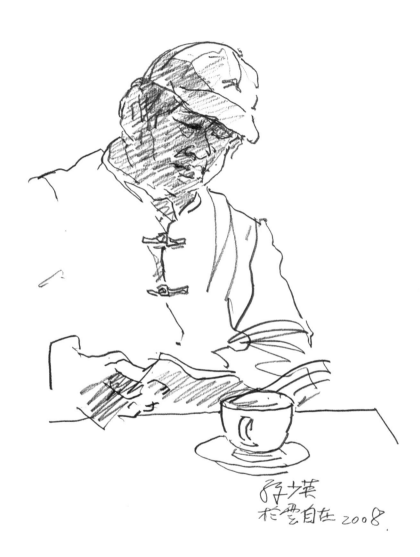

2008年我到大溪旅遊寫生，
遇到一位知音廖學專先生，
喜歡畫，很博學，親和風趣。
在大溪兩天，他一直陪伴我們，
他鄉遇知音，難得的旅遊好運。

大溪廖學專先生 8開 鉛筆 2008

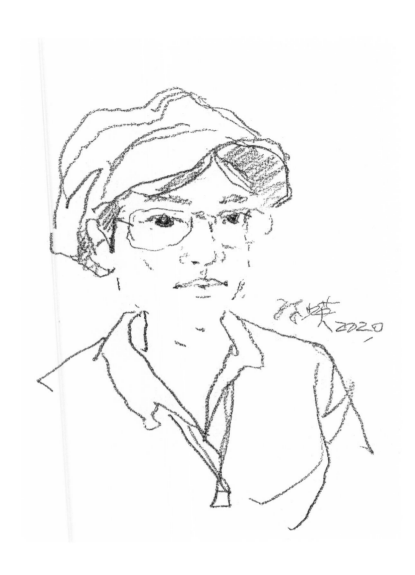

暨南大學姜美玲老師是資訊管理系教授，
她也喜歡畫畫。
2020年夏天我在紙教堂示範畫荷花，
課程中我幫姜老師速寫了一張。
美玲帶領碩士班用我畫的〈暨大櫻花會〉和
〈暨大大草原〉水彩畫實驗做成3D動畫，
效果很好。
學生的作品〈XR Gallery〉曾獲
第一屆文化部文化科技黑客松比賽優選。

暨大姜老師 8開 鉛筆 2020

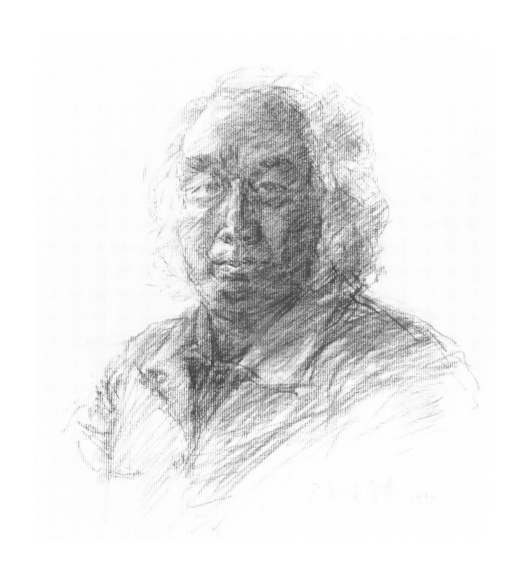

高興的時候畫張自畫像，
無聊的時候也會畫自畫像，
自我取樂，自我練習。
鏡子裡的我是最聽話的模特兒。

自畫像 8開 鉛筆 1997

民國四十七年，國防部聘請梁鼎銘、梁又銘、梁中銘（三兄弟）三位老師到金門蒐集資料準備畫幾幅古寧頭戰役的大型戰畫。那時候我在金門服役，金防部派我做他們的美術隨侍。

　　三位老師在金門耽了三天，走過金門許多重要地方，畫了數十幅速寫畫稿。那個年代照相機很少，他們全部以速寫方式記錄戰畫的所需材料。三位老師都教過我，在學校從來沒看過這麼多有實際用途的速寫，真是大好的學習機會。

　　他們住宿在莒光樓，晚上都會把一天畫過的速寫攤在大廳的地板上檢討一番。熱心的中銘老師（秀中院長的父親）順便給我講解速寫的要領和功能。我記得他一再強調：畫速寫線條非常重要，要肯定、流暢，把線條看做是速寫的生命。

　　現在想想，我一生對速寫這麼投入、勤奮、有高度興趣，實在完全得自於這次難得的隨侍任務。

三、線條是速寫的生命

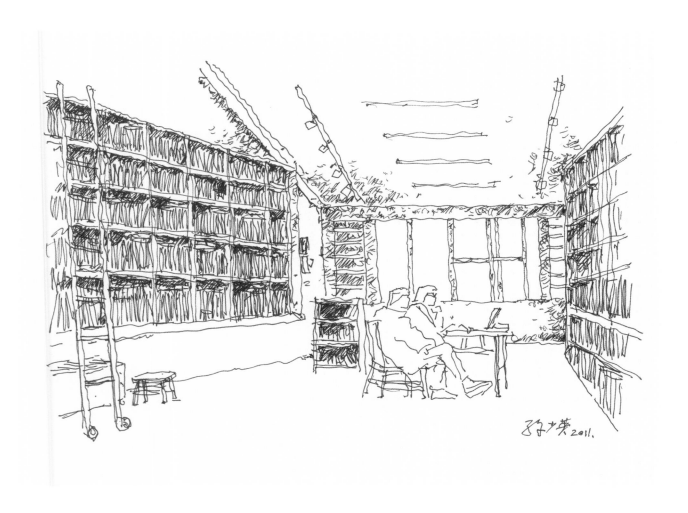

埔里鄧文淵老師工作室，有兩面高高的書架，
我用密集的線條畫書籍，
坐姿兩人是鄧老師和張勝利老師，
我用簡約的線條表達其相談的姿態，
畫面很有虛實的美感。

文淵工作室　8開　簽字筆　2011

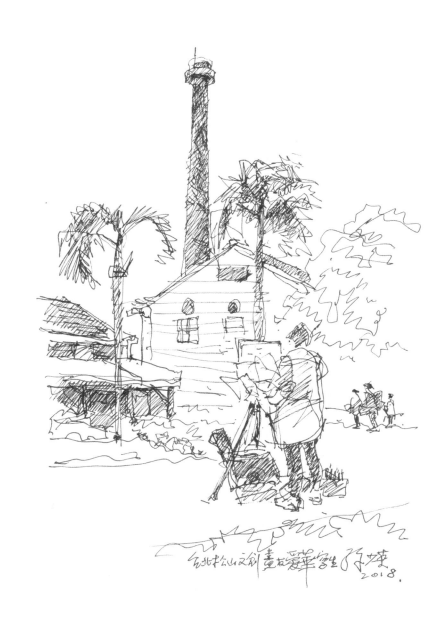

畫家愛華在台北松山文創寫生，
衣著姿態很美，她很少移動，
我畫起來也很從容。

台北松山文創畫友愛華寫生 孫煒 2018.

松山文創畫友寫生　8開　簽字筆 2018

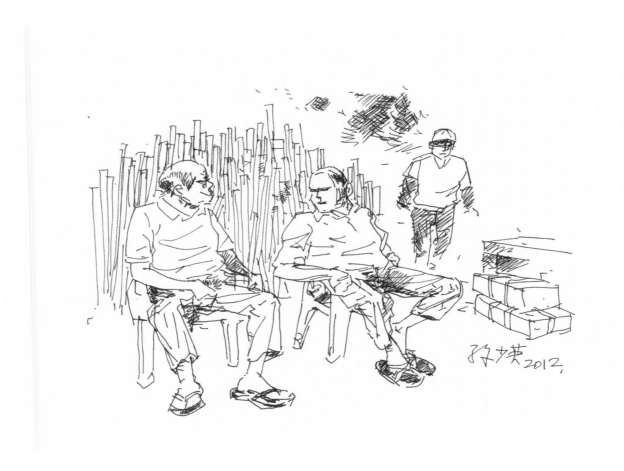

埔里金和源打鐵店彭老闆很好客,
店裡經常有老友來聚會聊天。
兩位老人悠閒自在聊天的樣子正是速寫的好題材。

老人閒聊 8開 簽字筆 2012

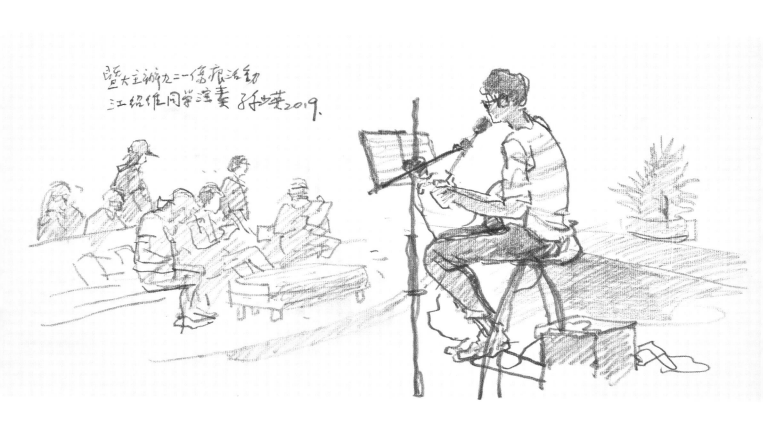

我在暨南大學的畫展，請來江同學現場演唱，
演唱姿態固定，一段時間不會挪動，
我用鉛筆精準地畫下來。
我下筆肯定用力，這種畫法術語稱為「鐵線」，
要精準，不用橡皮擦，用橡皮也擦不掉。

吉他演奏　8開　鉛筆　2019

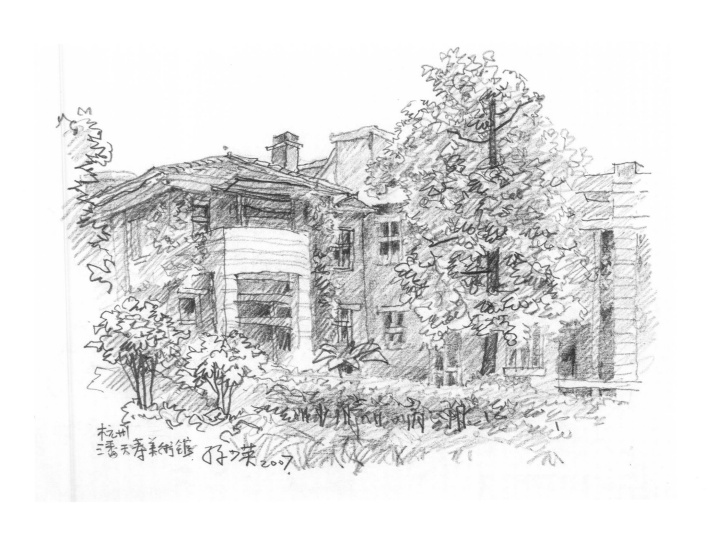

多年前到杭州旅遊，參觀西湖畔的潘天壽紀念館。
潘氏曾做杭州藝專校長，
其畫風是當年國畫界極力主張創新的代表人物。

潘天壽紀念館　8開　鉛筆　2007

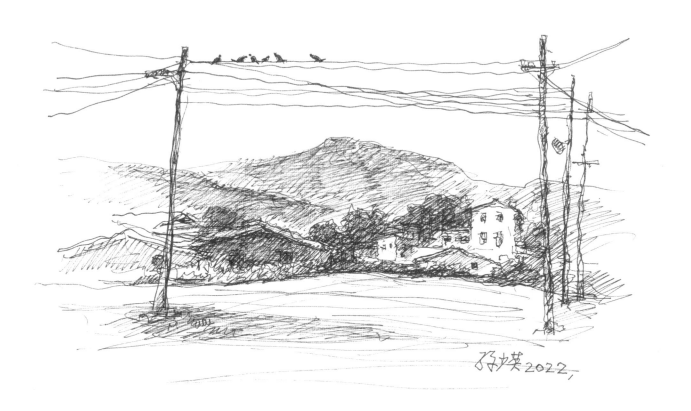

野外寫生，遇有電桿電線，
我大半會捨棄，這次電線成了重點，
原因是小鳥落在上面，很有趣味

電線與小鳥 8開 簽字筆 2022

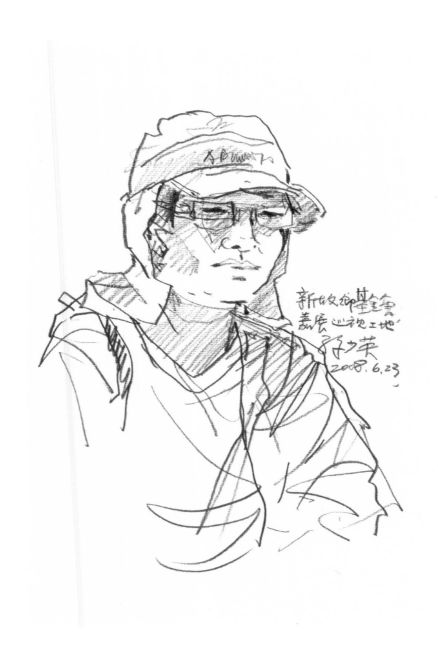

埔里紙教堂初建時，
新故鄉文教基金會廖董在現場監督，
趁他休息時，我把他畫下來，
不很像，但線條很流暢。

在工地的廖董 8開 鉛筆 2008

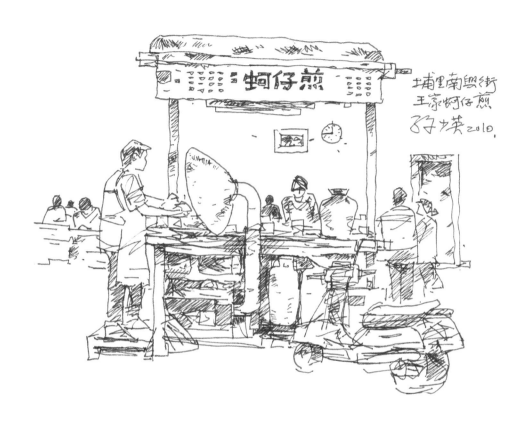

蚵仔煎

埔里南興街
王家蚵仔煎
孫少英2010.

埔里蚵仔煎攤,食客滿座,
老闆在油煙機前,非常忙碌。
我畫的時候剛好有輛機車停下,
增加了畫面的美感和趣味。

蚵仔煎攤 8開 簽字筆 2010

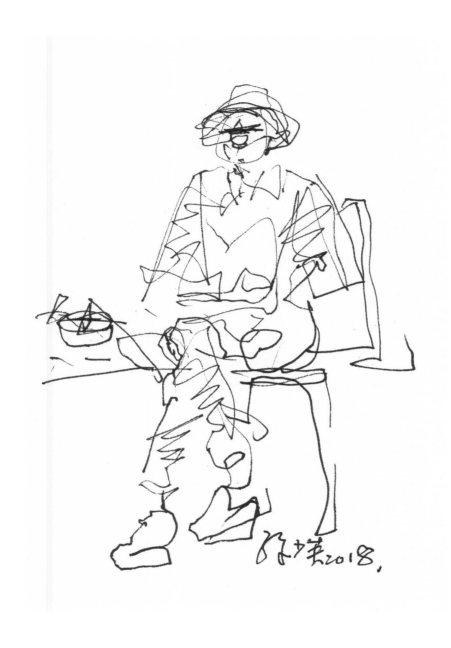

好友林心情坐姿很美，
我信筆畫下來，
心裡毫無顧慮，線條很靈活，
身體比例也很精確，
我很喜歡，心情也很開心。

瀟洒的心情　32開　簽字筆　2018

傍晚走路早甩手
一年到頭不曾休
是否有益不知道
我已活了十個九.

我的運動習慣是早上甩手600次，
傍晚走路1小時，數十年未曾間斷。

一天隨興想像速寫並題小詩：
傍晚走路早甩手，一年到頭不曾休，
是否有益不知道，我已活了十個九。

老人運動 32開 簽字筆 2021

黑白灰是光影的效果，光影處理好，畫面會有立體感、厚實感和美感。
依據光影的變化來創造黑白灰的效果，我有以下幾點經驗：

（一）晴天在室外速寫，陽光來自一個方向，光影容易辨別。要注意的
　　　是各種物象的大小、疏密、面向不同，明度深淺自然各異。這時
　　　千萬不要被複雜的光影所迷惑，一定要確定黑白灰的大原則，才
　　　能輕易完成畫作。（請參閱後面圖例說明）

（二）陰天作畫，沒有明顯的光源，憑想像製造光線變化，這要靠一點
　　　經驗和功力。最簡便也很有效的方法還是前面說過的黑白灰的大
　　　面處理。通常野外作畫，主要的物象不外乎房屋、遠山、樹木、
　　　田野或河流。畫前要計劃一下，譬如屋頂是斜面反光通常是亮
　　　的，要用灰色的遠山來襯托，近樹則用深色，黑白灰的效果自然
　　　就出現了。所謂深色，絕不是全黑，要加一點光線，以求變化。

（三）簽字筆速寫，密集的線條色深，稍遠看呈黑色；稀疏的線條色
　　　淺，呈灰色；沒有線條的部位的紙張的全白，這是簽字筆作畫製
　　　造黑白灰效果的基本要領。

四、黑白灰有厚實感

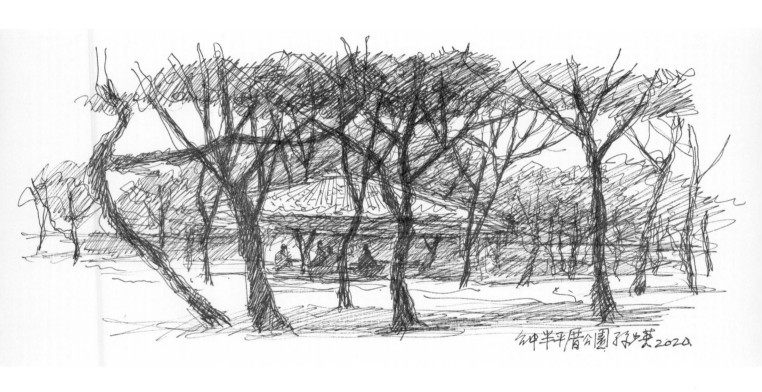

我畫這張速寫時，有多位愛畫者圍觀。
我特意把樹畫黑、棚白、周邊灰色，充分表現黑白灰的效果。

半平厝公園　6開　簽字筆 2020

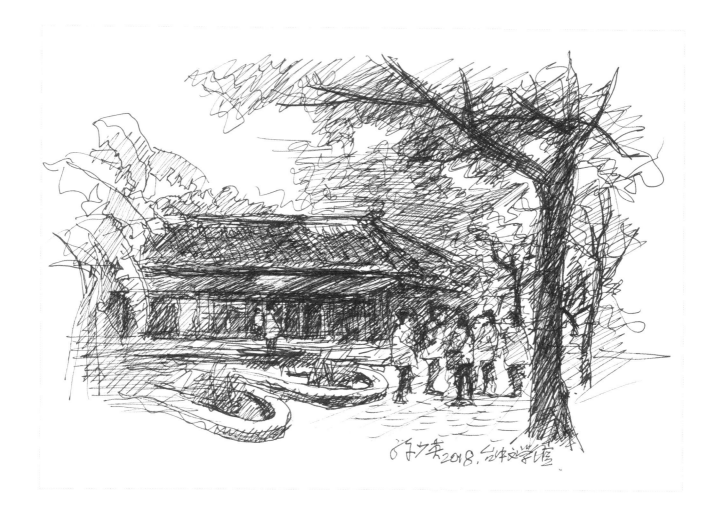

畫面中主要素材有三種：房屋、人群、樹木。
房屋屋頂有陽光和樹的蔭影，平均是灰色，
人群上身全部是白色，樹木呈黑色，
營造出黑白灰的美感。

臺中文學館速寫 8開 簽字筆 2018

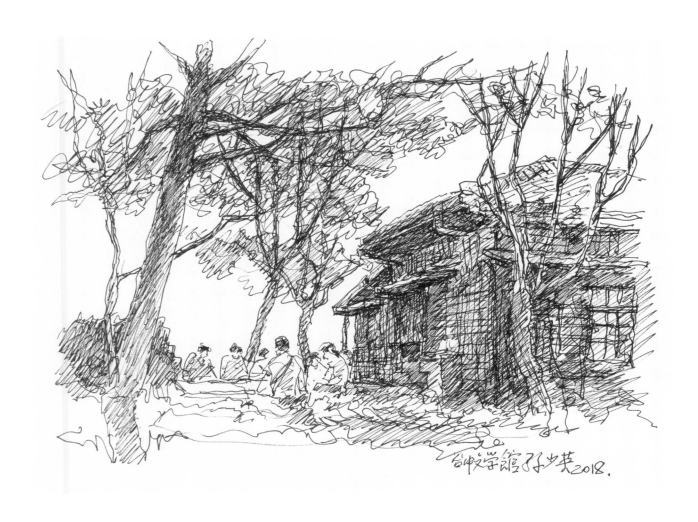

天空光亮，人群留白，
木屋、樹木均以黑灰色調處理，
黑白灰的調子，使畫面有相當的豐富感。

台中文學館一景 8開 簽字筆 2018

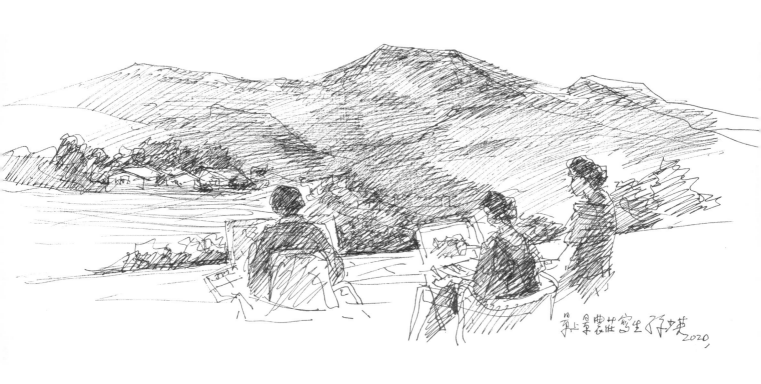

三位畫友專心寫生，
一段時間不會移動，
時間從容，加些黑白灰的效果，
使畫面更有完整感，自己也有滿足感。

武界水庫畫友寫生　8開　簽字筆 2020

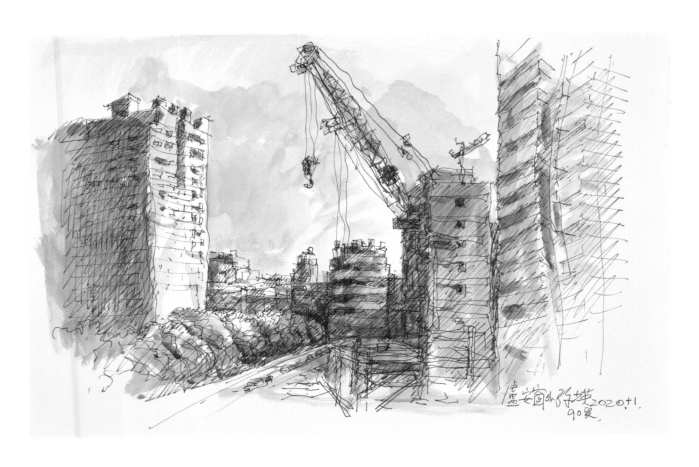

在台中盧安藝術公司寫生示範窗外街景給同學看，
為了表現光影的畫法，我特以單色處理。
另外一幅是上色前的簽字筆原稿。

盧安窗外速寫 8開 簽字筆淡彩 2021

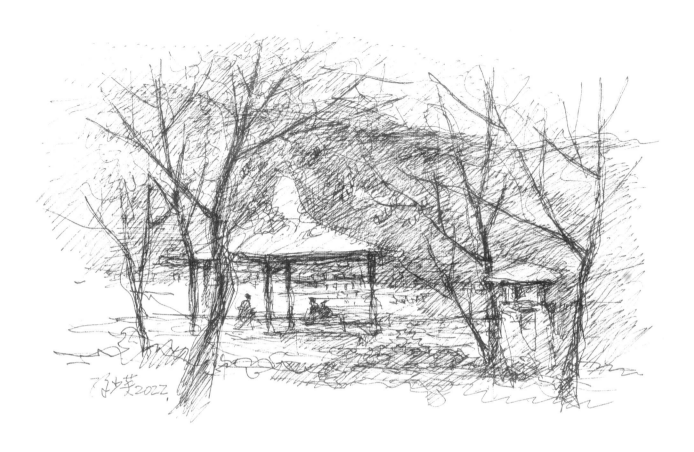

簽字筆表達黑白灰，沒有鉛筆方便。
鉛筆是運用手的輕重，簽字筆則是利用線條的疏密，
掌握得當，簽字筆的畫面比鉛筆的更厚實有力。

埔里鯉魚潭速寫 8開 簽字筆 2022

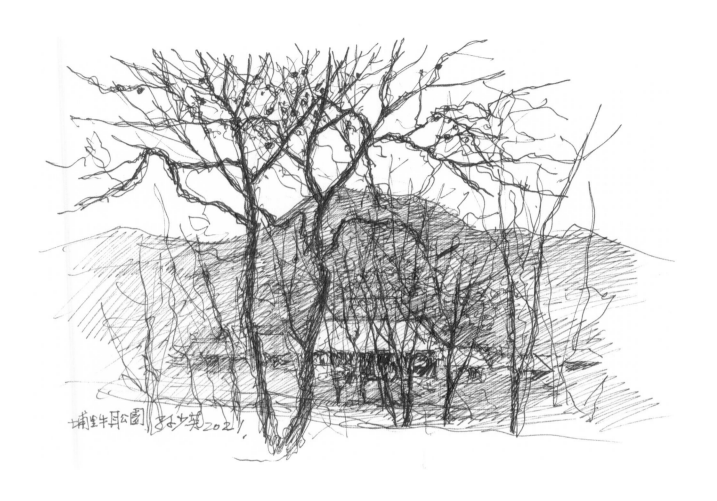

我在牛耳公園，畫園外的山野景象。
樹幹樹枝深黑，遠山灰色，房屋留白，
充分發揮了黑白灰的效果。

牛耳公園一角　8開　簽字筆　2021

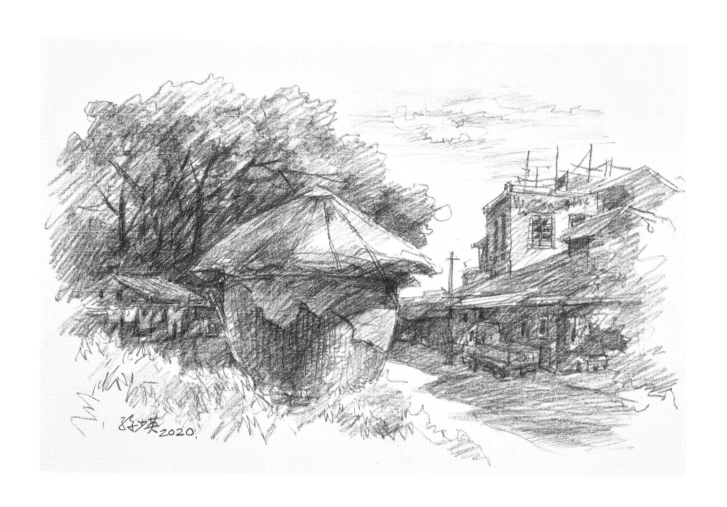

這種穀倉很少了，僅是留做紀念和觀光用。
我用6B鉛筆仔細畫出它的光影變化，
鉛筆最大的好處是利用它的濃淡灰階，
可輕易的表達出物體的質感和量感。

台南老穀倉　4開　鉛筆　2020

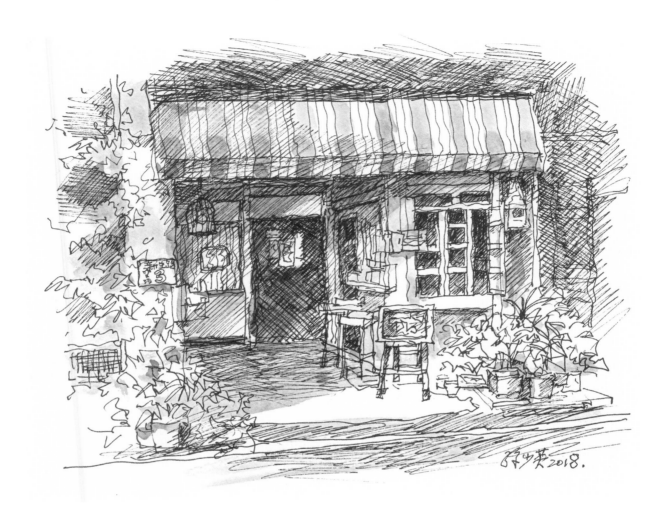

我用簽字筆畫完小店門面後，用水彩調出灰色，
製造出陽光斜射的感覺，有厚實感，也有美感。

小店門面 8開 簽字筆 2018

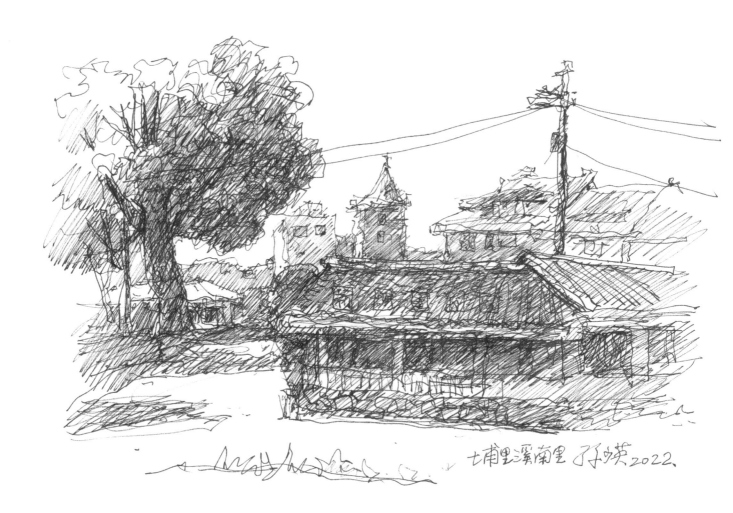

埔里溪南里 子玄2022、

張榮發慈善基金會來拍我寫生的短片，
因爲要拍片，爲求效率好，
事先我好好構思一番，
用速寫方式,迅速地畫我居住的社區，一氣呵成，
畫完導演吳博文向我伸了大姆指。

埔里溪南里　8開　簽字筆　2022

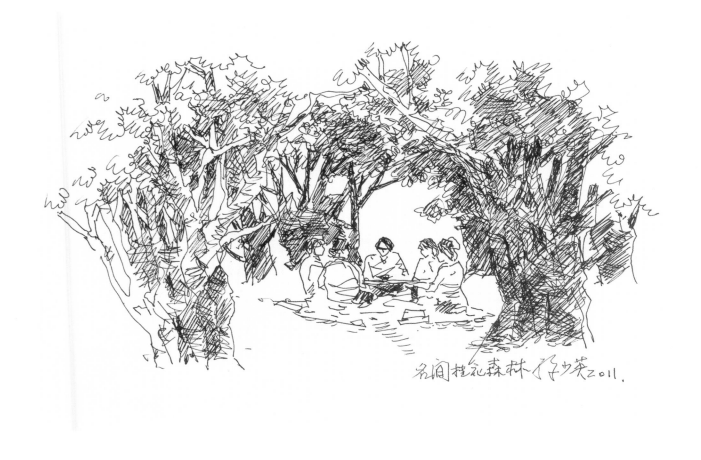

名间桂花森林 仔少英 2011.

這可能是台灣唯一的桂花樹林，
座落在名間鄉，一位李姓農家經營。
數百棵桂花樹都有百年以上，許多遊客都來樹下泡茶。
茶香，花香，真是別有一番滋味。

名間桂花林　8開　簽字筆　2011

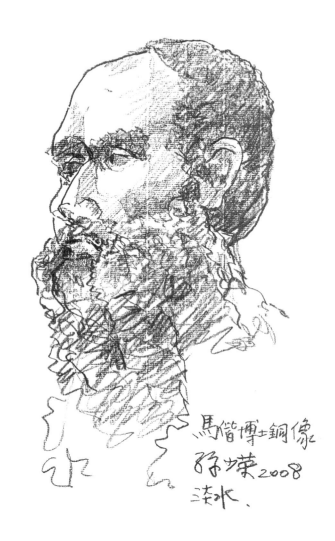

馬偕博士銅像
孫少英 2008
淡水、

多年前到淡水寫生，
發現在一個重要路口豎立著
一座馬偕銅像。
馬偕牧師是對淡水、對台灣
極有貢獻的人物，
我站在旁邊恭敬地畫下來。

淡水馬偕銅像素描　8開　鉛筆　2008

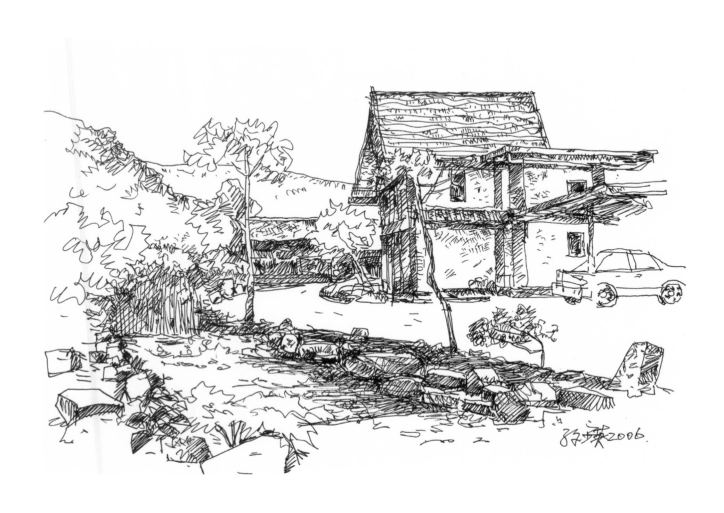

這家民宿，庭院裡有一條小溪，
民宿主人陳先生沒有刻意整理，
保留一些鄉下原始風味，似乎更具親切感。

鄉居品味 8開 簽字筆 2006

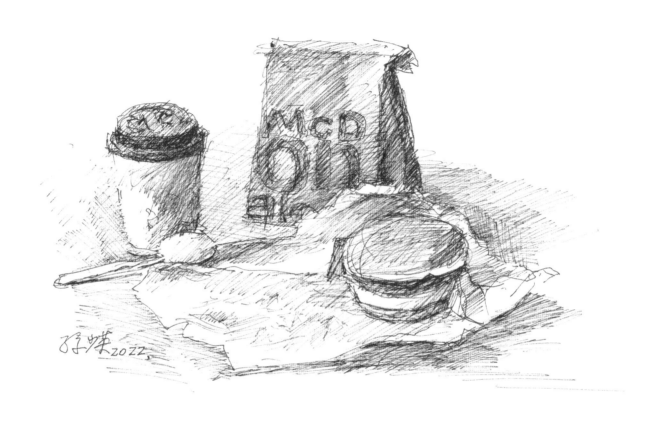

我很喜歡吃麥當勞，一天買回來擺在桌子上。
突然發現畫面很好，興致來了，畫好再吃，
邊吃邊欣賞作品，也是一樂。

麥當勞早餐 8開 簽字筆 2020

許多人畫完速寫，都會加點淡彩，畫味完全不一樣了。也有人不喜歡加彩，就是喜歡黑白灰的單純原味。我的習慣是看畫面的需要或實地情況。當我覺得光影處理很理想，黑白灰的調子也滿意，我就不會加淡彩。有時候畫完以後，有些部位需要以色彩來強調，我則酌量加上淡彩。

我標題用了淺嚐的滋味，是基於我個人一點體驗。早年我很喜歡喝酒，都是喝金門或馬祖白酒。三兩好友相聚小酌，沒有大菜，只有一包花生或幾片肉乾，談天說地，東拉西扯，享受那種品酒淺嚐的滋味。我畫淡彩常有這種感覺。

從前寫生，常常身邊帶一個約翰韋恩式的小扁瓶，趁人不注意的時候，掏出來喝一口，嘴裡品著酒香，紙上揮灑著線條，信筆塗上幾筆淡彩。畫完獨坐欣賞，愉悅之情，別人難以體會。

五、淡彩有淺嚐的滋味

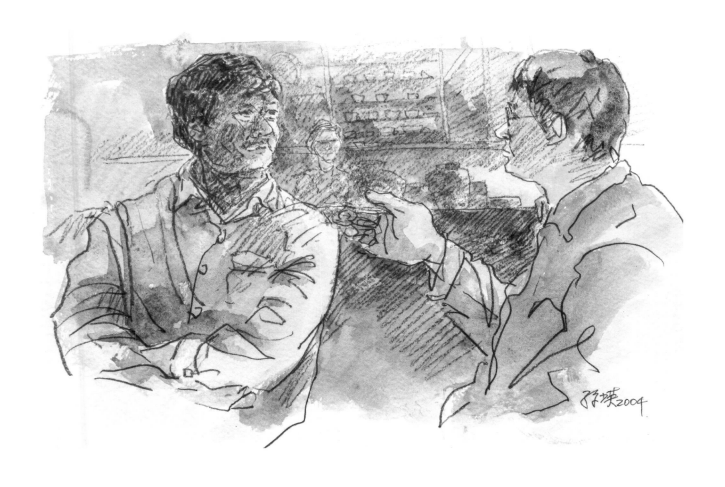

這張速寫已很早了，

左邊是雕刻家鄧廉懷在聽張勝利老師解說雕塑藝術與建築藝術的關係，

我覺得兩人專注的神情很可取，立刻迅速畫下來，

加些淡彩，表現出光影的立體感。

兩人對話　4開　簽字筆淡彩　2004

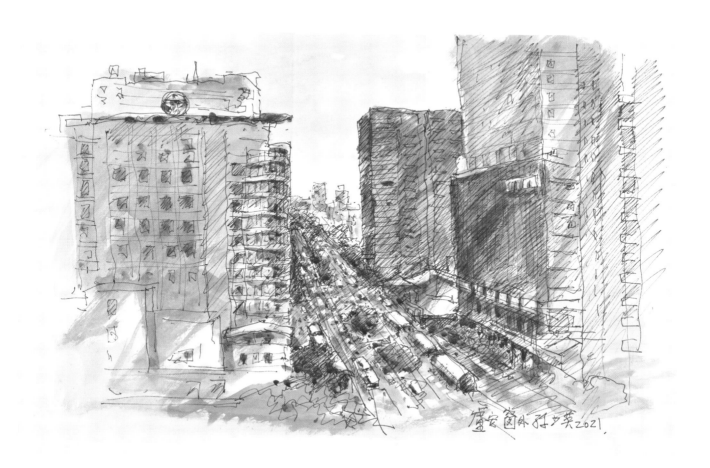

我以單純的色彩表現出光影的立體感。

街上車輛、路樹很多,也都以簡明的光影表達畫面的簡潔明快。

俯瞰台灣大道 8開 簽字筆淡彩 2021

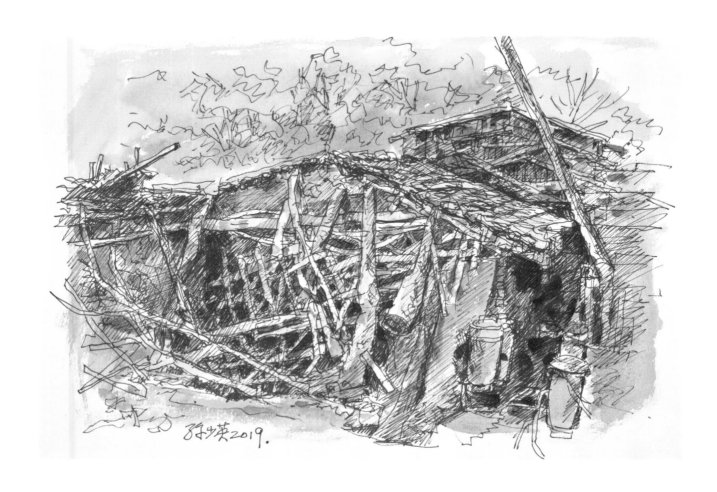

陳舊的木料，橫七豎八，
要很耐心的將它錯落重疊的感覺畫出來，
加些淡彩，質感量感都有了。

廢屋之美 8開 簽字筆淡彩 2019

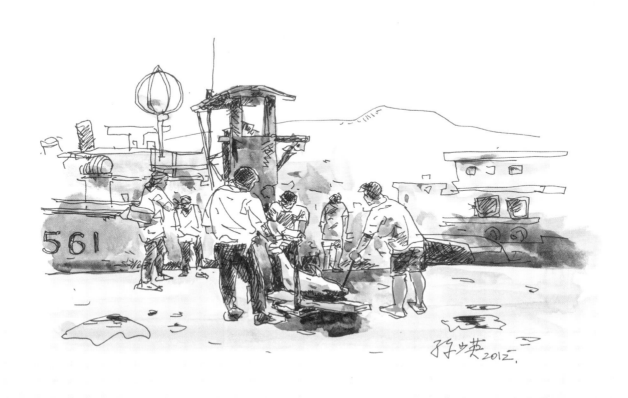

在漁港岸邊畫大魚過磅，
下漁獲時漁夫工作頻繁，但屢有重覆動作，
作畫前對人物的分佈，要加以思考和安排，
才能掌握動態速寫的精要。

漁港一景 8開 簽字筆淡彩 2012

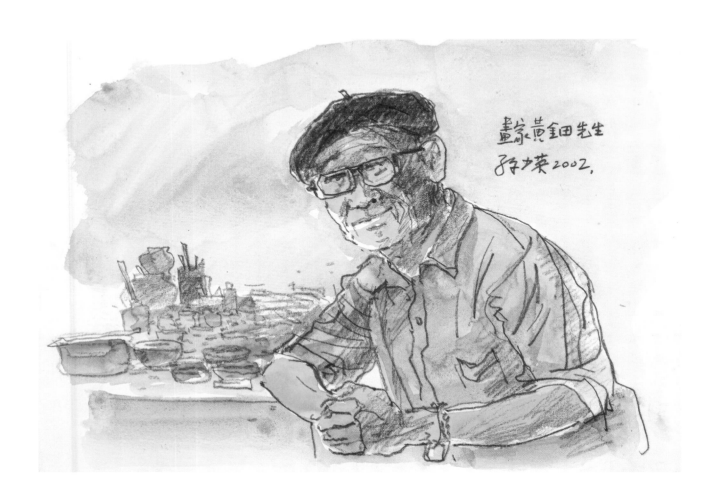

畫家黃金田先生 2002,

畫家黃金田先生是畫鄉土民俗的專家，
用鄉間生活題材作畫，需要相當的實力和創意，
他的作品充滿鄉土情懷，很多人收藏。

黃金田先生　8開　簽字筆淡彩　2002

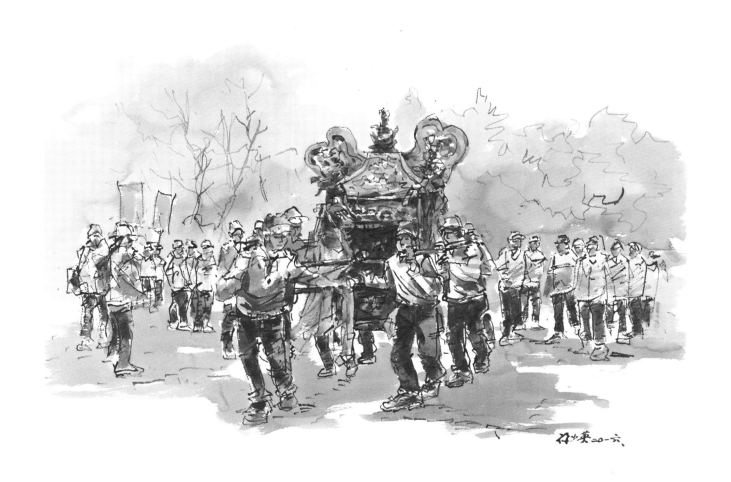

畫媽祖遶境活動不太容易現場速寫，因為信眾太擁擠。
這張畫是參考照片畫的速寫，人物很多，
畫面豐富也很有趣味，要注意人物的比例和動態。

接駕 4開 簽字筆淡彩 2016

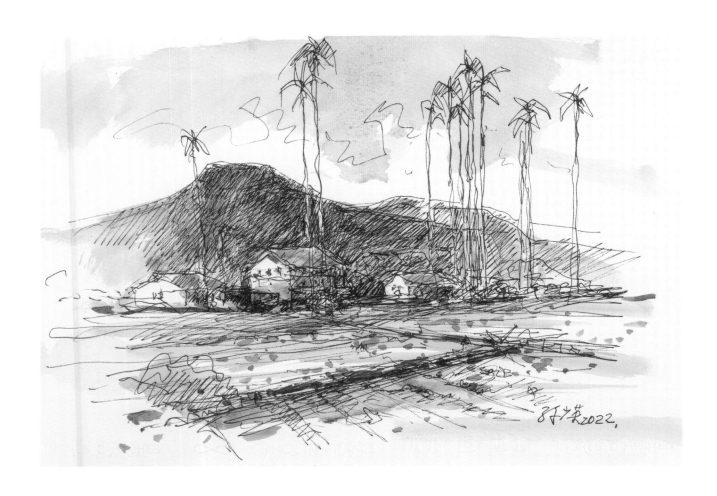

我用簽字筆將畫面的黑白灰表達的已很完整，
只是在天空、屋頂及水田加了點淡淡的色彩，
增加一些畫面的趣味。

田野速寫　8開　簽字筆淡彩　2022

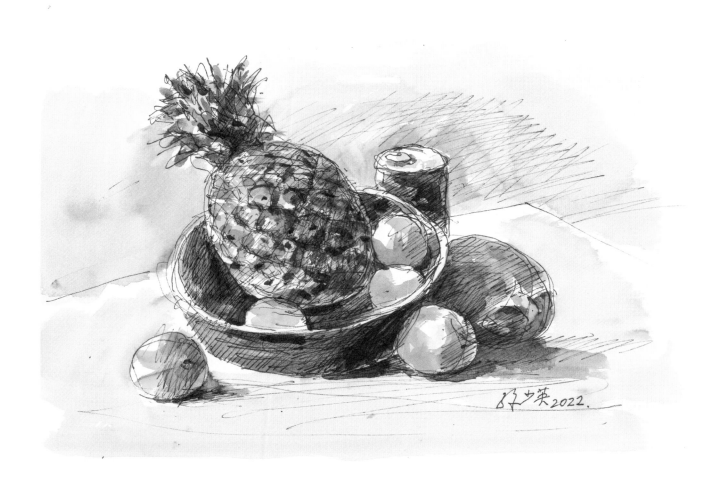

簽字筆畫好輪廓，略加光影，塗以淡彩，
畫起來似乎比純水彩輕鬆些。

鳳梨與棗子　8開　簽字筆淡彩　2022

速寫加上濃彩如同純水彩，色彩飽和，看起來有一種滿足感。

跟純水彩不同的是它有明顯的線條輪廓及簡略的光影，有點照稿填色的味道。除了填色之外，也要做一些色彩重疊的工夫比較有層次感。

濃彩和淡彩除色彩的濃淡以外，簽字筆的黑白原稿畫法也略有不同。淡彩的黑白稿光影比較細膩，加上淡淡的色彩，有點輔助或加分的作用。

濃彩的黑白原稿，輪廓精確，光影簡略，要留有色彩表現的空間，使物象的彩度和立體效果得以充分發揮。

還有一種現象，當面對的景物色彩濃艷時，如櫻花季、牡丹花季、紫藤花季等，我都是以純水彩或簽字筆濃彩來表現，以達到畫面完美飽合的效果。

另外畫海面、湖泊及廣闊的田野時，多是大面，少有線條，這種現象，也是以簽字筆濃彩為宜。

六、濃彩有滿足感

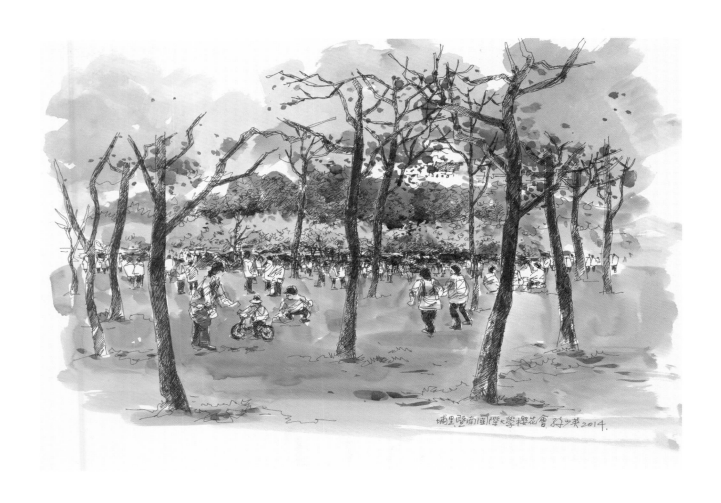

暨南大學的櫻花林，美艷繁茂，可跟九族文化村的櫻花比美。

我用色很濃艷，跟純水彩很相似。

人群留白，有大人有兒童，一片活潑愉快氣氛。

暨大櫻花會　4開　簽字筆淡彩　2014

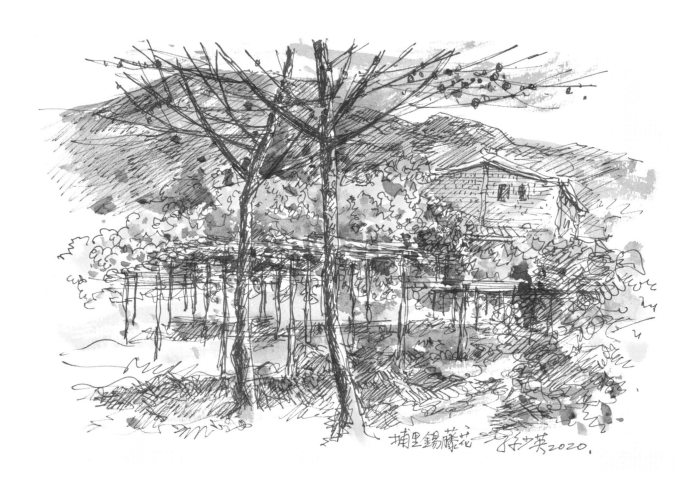

許願花又名錫藤花，紫色很像紫藤。
我周邊加重，使繁茂的藤花益顯亮麗。

<div align="right">埔里錫藤花　8開　簽字筆淡彩　2020</div>

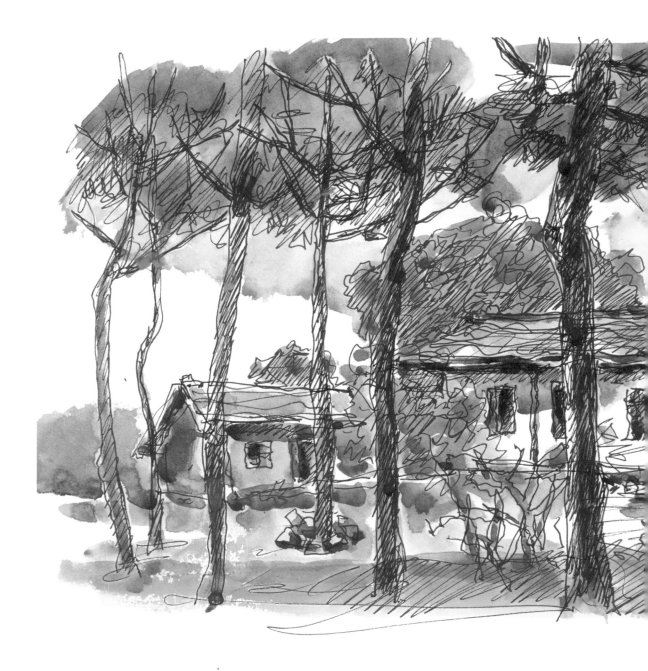

畫家林耀堂的埔里老家。

耀堂邀約了台灣各地多位畫家來寫生，愉快的交流活動。

這天我畫得很逼真，八十幾年的老屋，特別有其紀念性。

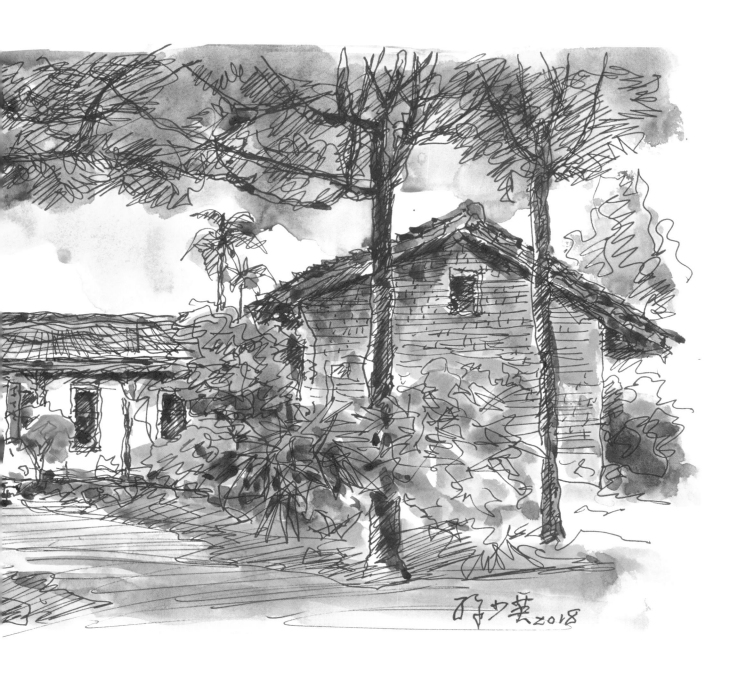

埔里林家古厝 4開 簽字筆淡彩 2018

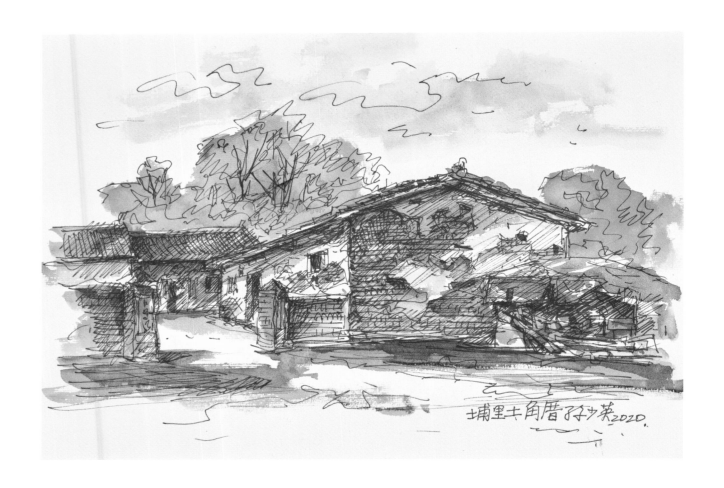

九二一地震後，埔里這樣完整的土角厝，可能僅此一家了。
主人說百年老屋，用處不大，又捨不得拆，留做家族紀念。
粉牆破損的模樣，實在很美。

珠仔山土角厝之美　8開　簽字筆淡彩　2020

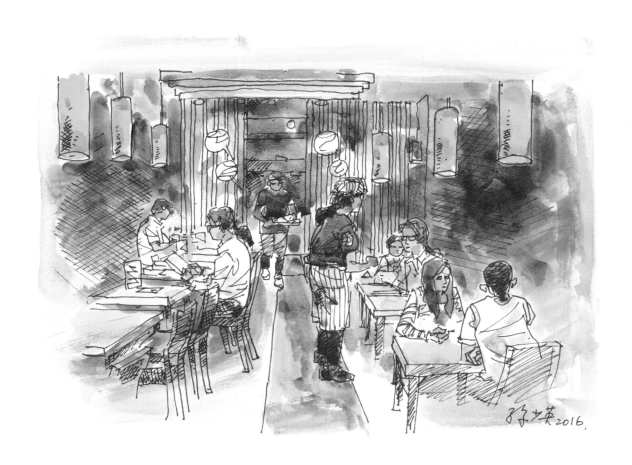

黑色的背景及紅色的吊燈用色都很重，
所以我把這幅畫編在濃彩這個單元裡。
畫要有輕重之分，背景與吊燈色彩很重，
所有人物我盡量留白，畫面會明快清爽。

拉麵屋　8開　簽字筆淡彩　2016

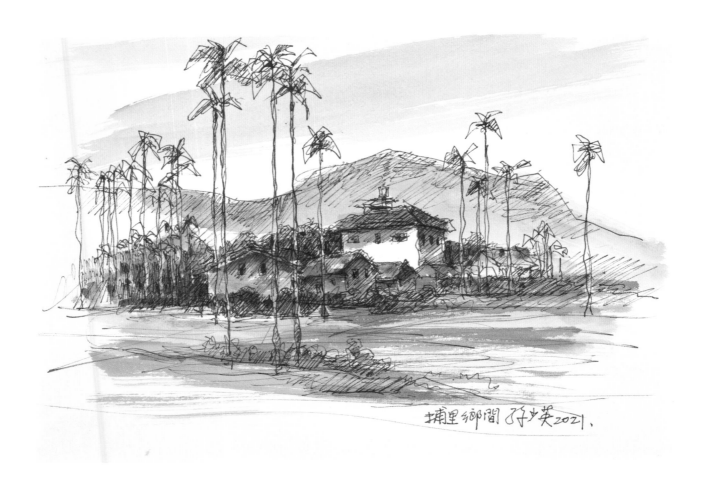

一棟現代化的白色樓房，
旁邊有許多磚紅老屋，對比強烈，
老屋的色彩我盡量加重，
以凸顯樓房白牆的明快。

埔里鄉間 8開 簽字筆淡彩 2021

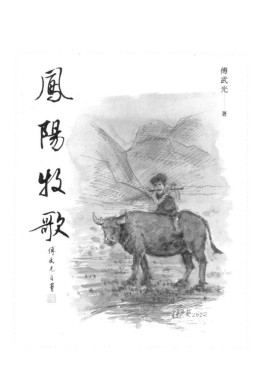

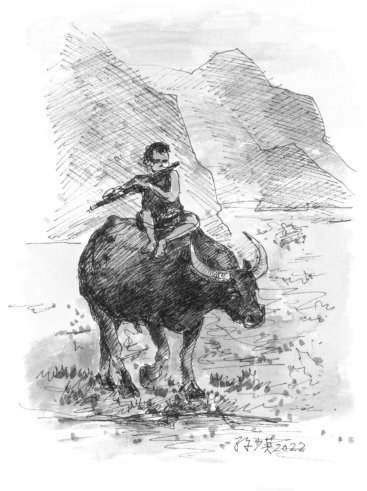

好友傅武光教授幼時在農家長大，
年初出版《鳳陽牧歌》詩集，要我畫一張牧童圖做封面，
我以速寫方式完成畫作。效果不錯，武光教授很滿意。

牧童 8開 簽字筆淡彩 2022

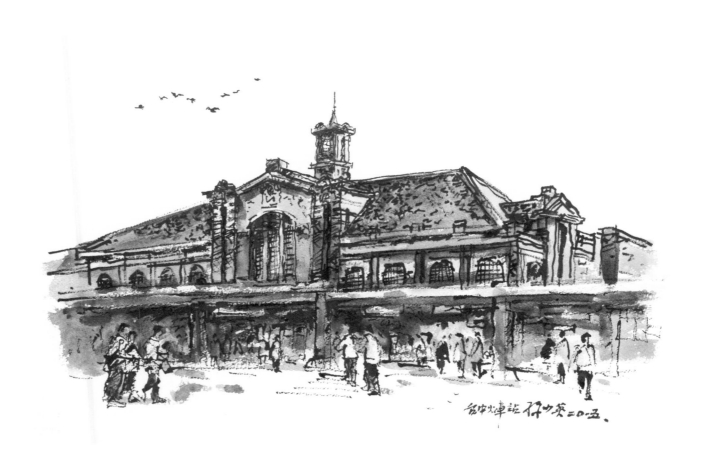

我用墨筆鉤線，少許陰影，大部分靠色彩表達。
墨筆濃黑，適合重彩，站前人群則以留白處理，
以免與建築物混淆不清。

台中車站 4開 墨筆賦彩 2015

簽字筆速寫街景，
假若預計要上色，光影處理可簡化一些，
要留出色彩處理的空間。

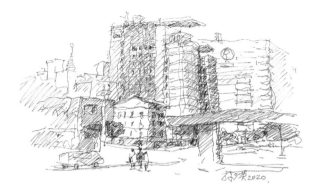

台中科博館前街景 8開 簽字筆淡彩 2022

畫得精準，有人覺得很吃力，很辛苦，多年來我卻從中體會到了無限的愉快。

　　有人天生就有精準的能力，有人需要靠長時間的練習。但也有人不是能力的問題，而是觀念的問題。

　　當年我讀美術系的時候，班上有五十位同學，有幾位同學素描能力超強，畫了沒有幾次，石膏像的輪廓、光影就精準無比。也有同學一直在塗鴉。我是中等生，很用功，也精準，但很費力。

　　在費力的階段，的確沒有愉快可言，下一番工夫以後，熟練了，得心應手了，畫出來的習作，自己覺得滿意了，經過老師一誇讚，愉快和興趣都來了。

　　畫速寫，在瞬間把靜態的或動態的景物畫下來，精準的能力十分重要，塗塗抹抹，改來改去，絕無愉快可言。

　　我常把速寫比做書法，正楷、行書、草書循序練成，遇有機會，一揮而就，真是樂在其中。

七、精準是愉快的起點

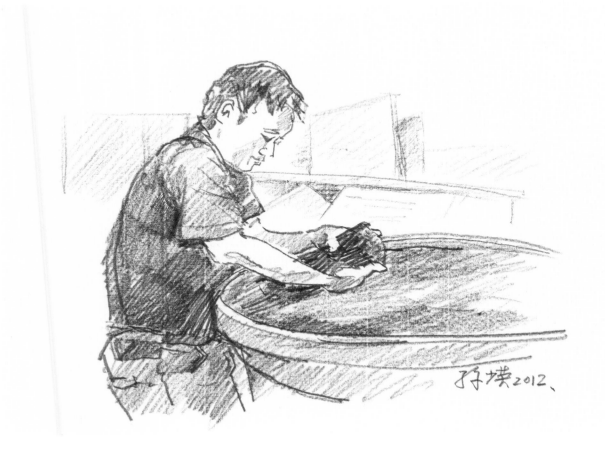

埔里有一家松益製香工廠，我去參觀順便畫些速寫。
攤香是製香的一個重要過程，
要有手勁，還要有精準拿捏的本領。
工作人員為了配合我速寫，動作特別放慢了一點，
我畫得很順利也很愉快。

手工攤香　8開　鉛筆　2012

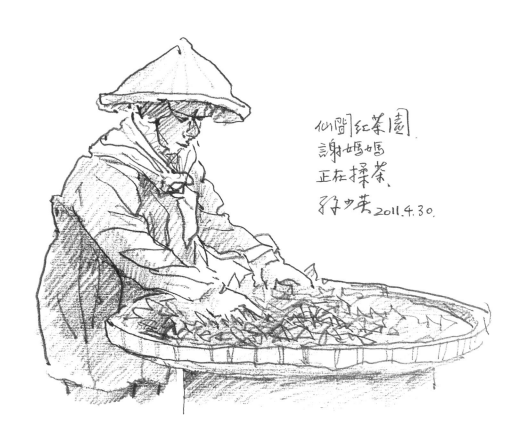

仙閣紅茶園
謝媽媽
正在揉茶
孫少英 2011.4.30.

我來到南投的仙閣紅茶園，
朋友的媽媽，大家都稱謝媽媽，正在揉茶。
謝媽媽邊揉邊向大家解說，揉茶的道理，
難得在寫生旅遊中也來一趟產業之旅。

揉茶 8開 鉛筆 2011

剝皮寮是台北市文創保留的歷史街區，
位於萬華區龍山寺附近，
全部是清代的紅磚建造，
畫這類建築物要注意透視效果，
及街上行人、車輛的精準比例。

台北剝皮寮　4開　墨筆賦彩　2018

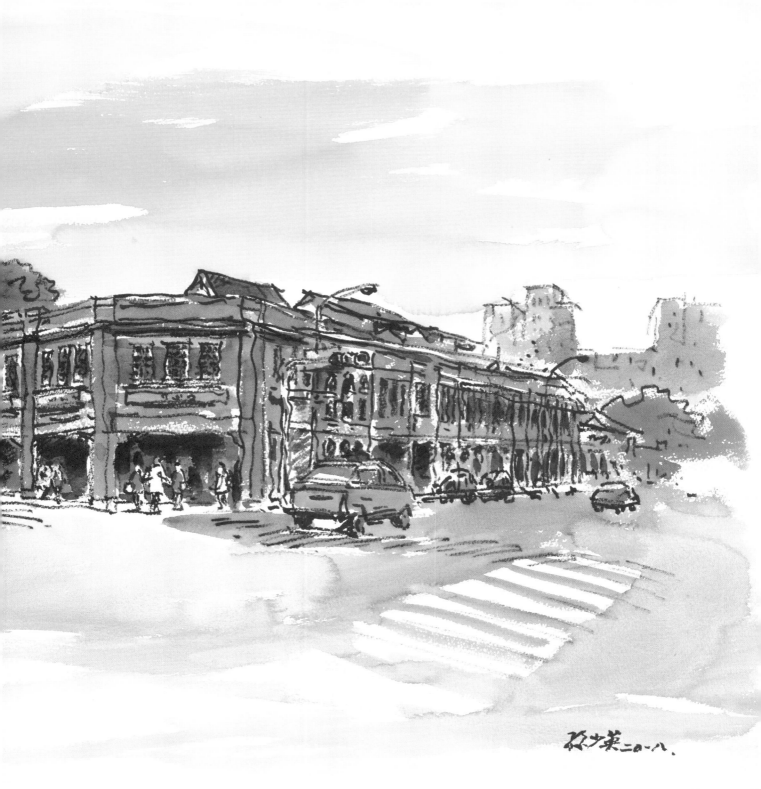

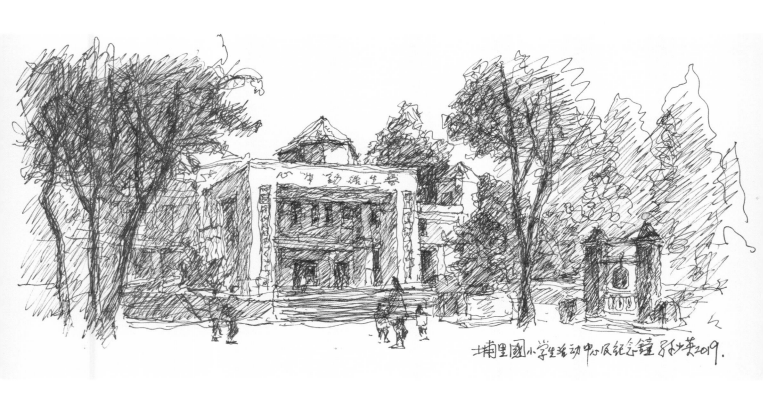

埔里國小已有一百二十幾年歷史，
有一年校慶，校長邀請埔里小鎮寫生隊去畫校園。
我用六開長條紙畫下來，把活動中心和百年紀念鐘接在一起，
很有埔里國小校園的代表性。

埔里國小百年紀念鐘　6開　簽字筆　2019

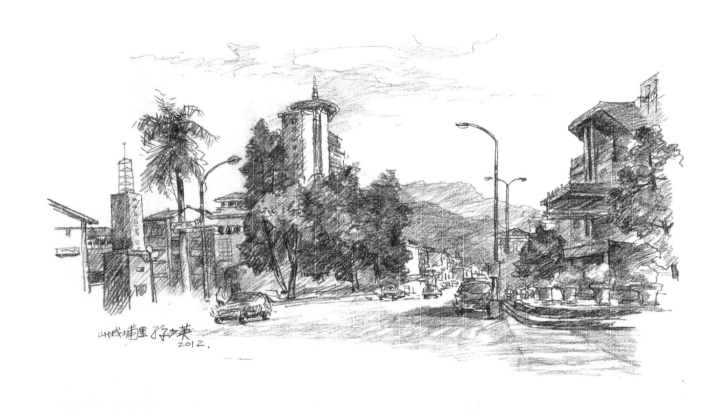

埔里鎮公所前的街道，對面是埔里行政中心，
遠處大樓是中台禪寺的普天精舍。
畫這種地標性的街景，除了高低遠近層次的堆疊，
構圖的美感以外，精準十分重要。
一旁觀看寫生的人讚美，自己也覺得很愉快。

山城埔里 2開 鉛筆 2012

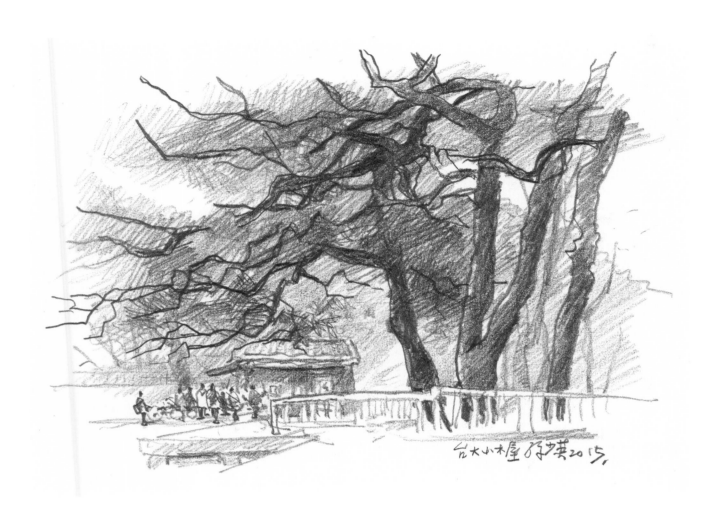

台大校園內有三棵高大的松樹，樹下是學生喜愛的鬆餅小木屋。

松樹樹幹蒼老，枝椏低垂。

我把松樹拉近畫大，小木屋推遠縮小，

加上活動的人群，整張構圖就很富美感。

台大小木屋 4開 鉛筆 2015

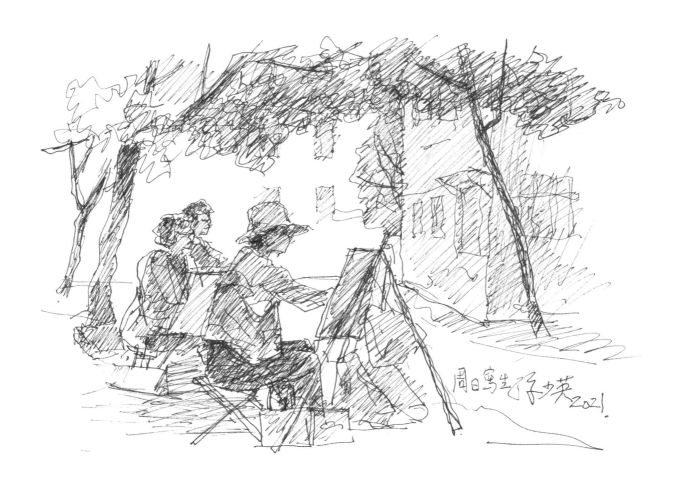

三位畫友寫生，排列很美，我迅速畫下來，
最前面是靜惠，姿勢美好，
我用心盡量畫得精準，
畫完後她看到很滿意，我也覺得蠻好的。

三人寫生　8開　簽字筆　2021

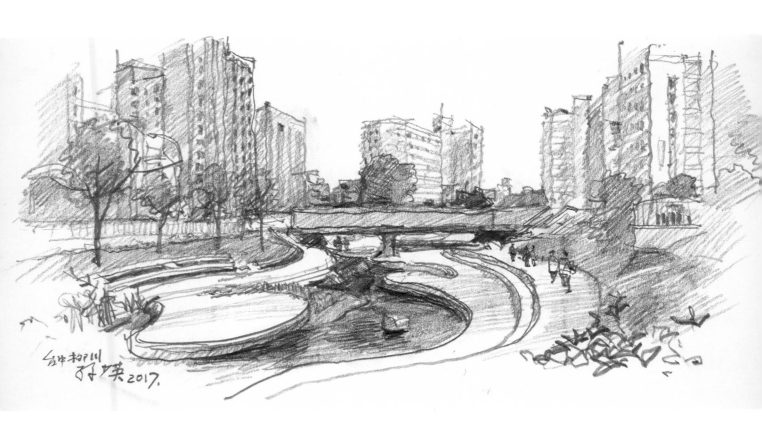

台中柳川河岸整建，造型曲折多彎，要掌握它造型的美感，精準非常重要。
所謂精準其重點是比例與透視。
在城市中速寫跟鄉間很不一樣，大樓、陸橋、樹木、河川、人群等等，
要一層一層精準地畫，畫起來就不覺費力。

台中柳川風華 4開 鉛筆 2017

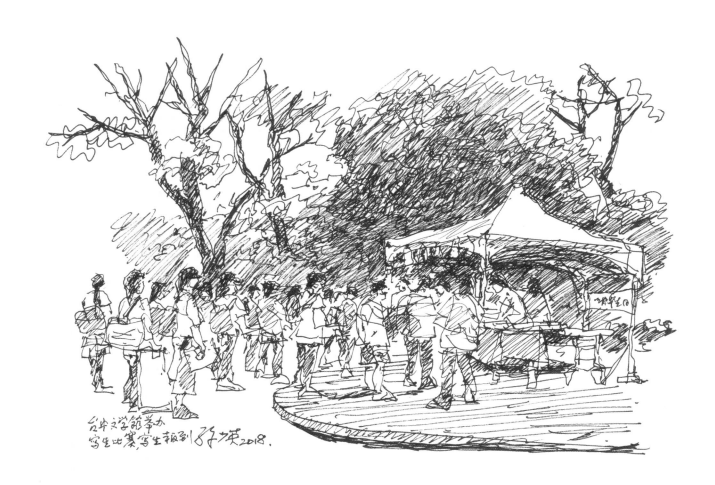

台中文學節舉辦
寫生比賽寫生報到 許志英 2018.

排隊的人群是速寫的好題材，
我最喜歡畫背著背包的年輕男女，
形態美，有活力。速寫時要迅速，
人的比例要精準，人的轉向和疏密要規劃，
畫面看起來才會活潑熱鬧。

台中文學館寫生活動 4開 簽字筆 2018

好友柏嚴來信說，他夫人到總統府受獎，馬總統贈的禮物是用我的素描製成杯墊。

我大吃一驚，慢慢回想，原來是鶯歌一家陶瓷公司曾買我這張素描的版權。

當時我不知道他們的用途，沒想到能成為總統府的禮品，真是樂事一椿。

總統府速寫 8開 鉛筆 2009

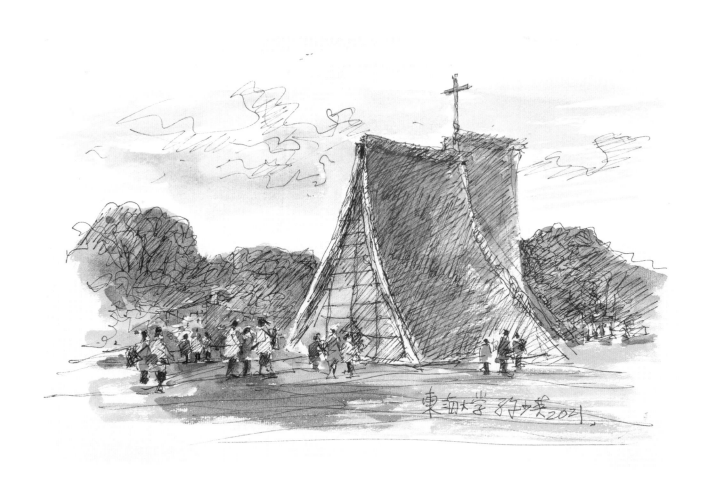

東海大學的路思義教堂是貝聿銘大師與陳其寬建築師的作品，
畫這類著名的建築物，精準非常重要，
要嚴格符合大師的造型理念。

路思義教堂　8開　簽字筆淡彩　2021

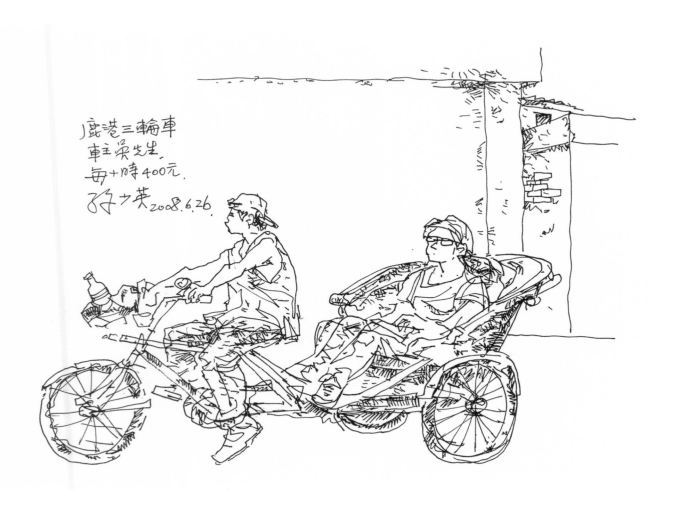

鹿港三輪車
車主吳先生,
每十時400元.
孫少英 2008.6.26.

2008年去鹿港寫生,小鎮有觀光三輪車,
我要女兒小玲坐在車上,畫下這張速寫。
車主吳先生堅持不收費,
我女兒還是以每小時400元定價,
把錢塞進他的口袋裡。

鹿港觀光三輪車　8開　簽字筆　2008

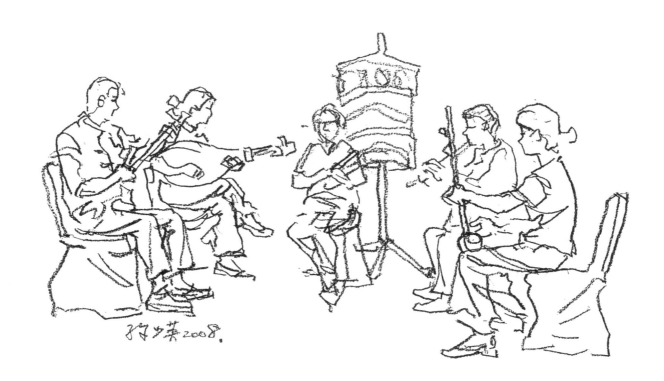

我到鹿港旅遊寫生，朋友帶我去欣賞南管演奏。
我把握機會速寫下來，
演奏者一段時間不會移動，可以比較輕鬆地描繪，
以中間的演奏者為起點畫，速寫的精準度就容易拿捏。

鹿港南管演奏　8開　鉛筆　2008

回想起來，我畫了幾十年，大約可分四個階段。

（一）習作階段：在學校上課以及畢業後一段時間，都在小心翼翼的臨摹、寫生，用心學，認真畫，追求的是畫什麼像什麼，難免塗塗改改畫面髒，用筆拘謹笨拙。

（二）描繪階段：漸漸畫熟練了，求好心切，小心描繪。若經人誇讚說「好像」，就會更耐心描繪，心裡面已經有些許的成就感。

（三）成熟階段：大概在三、四十歲以後，畫了一、二十年，已集存了許多作品，鼓起勇氣，開始籌備畫展，接觸的畫家多起來，自己也覺得是專業畫家了。

（四）揮灑階段：從台視退休以後，遷來埔里，專心寫生創作，水彩、速寫天天畫，特別是速寫，畫多了，大有得心應手，駕輕就熟的感覺。我常想，這很像書法家的行書一樣，正規的章法，俗成的筆順，練熟了，行書要寫得好，就如諺語云：得來全不費工夫。

所以，真正畫畫的人，絕不能忽略精準的功力，否則絕難享受揮灑的愉快。

八、揮灑是愉快的延伸

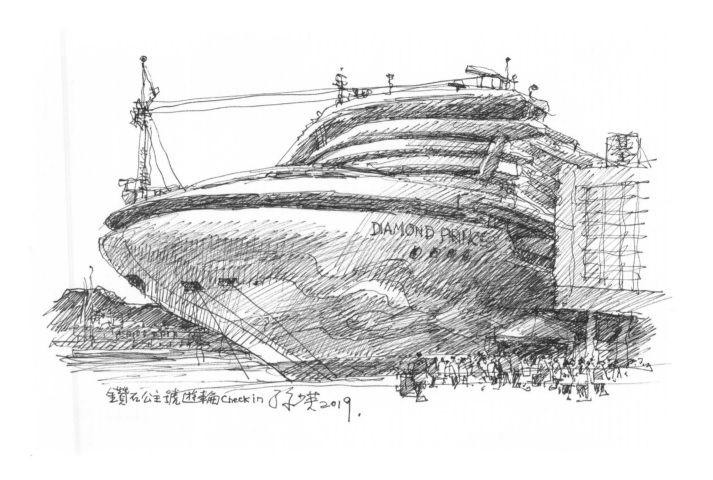

鑽石公主號遊輪check in 了子煜 2019.

2019年我坐郵輪旅遊，上船前還有點時間，我盡快速寫，
因為距離不夠遠，畫起來非常吃力。
郵輪畫完，時間不多了，比例很小的人群潦草畫完，
雖是潦草，反而動感十足。

鑽石公主號遊輪速寫　8開　簽字筆　2019

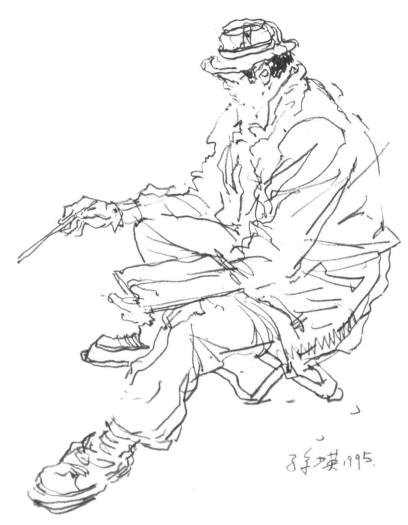

與水彩畫家羅日煌一起寫生，
日煌戴著小帽，坐著小凳，姿勢很美，
趁他不注意，我迅速畫下來。
我特地把身體誇大，略有變形，仍不失美感。
日煌將這幅速寫印在他畫冊的首頁。

水彩畫家羅日煌 4開 鉛筆 1995

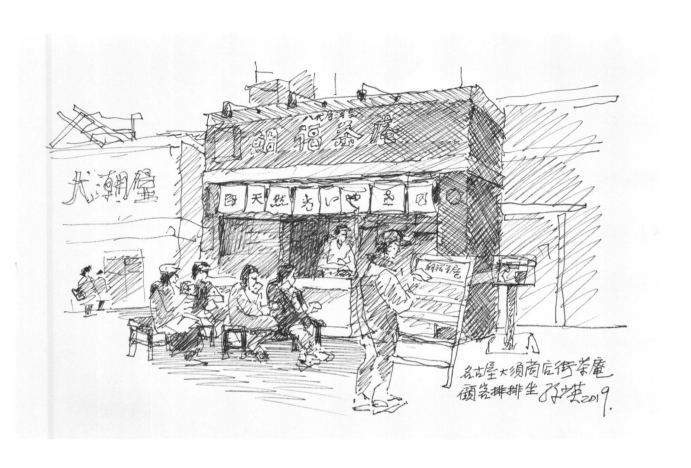

郵輪在日本名古屋下船觀光，走到大須商店街，
一家茶庵門前有顧客排排坐，畫面很好，
我在街對面迅速畫下來。
顧客不動很好畫，人的比例對就好，
重點是要掌握姿態的美感。

名古屋茶庵 8開 簽字筆 2019

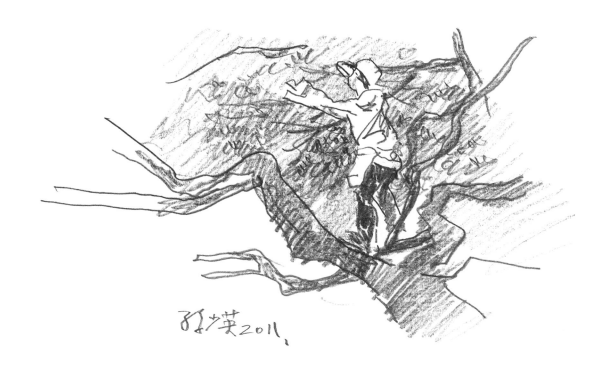

2011年來到烏松崙，梅樹都已結果，
梅園中發現一位婦人在樹上採梅，
真是難得的「風景」，我趕快畫下來。

烏松崙樹上採梅　8開　鉛筆　2011

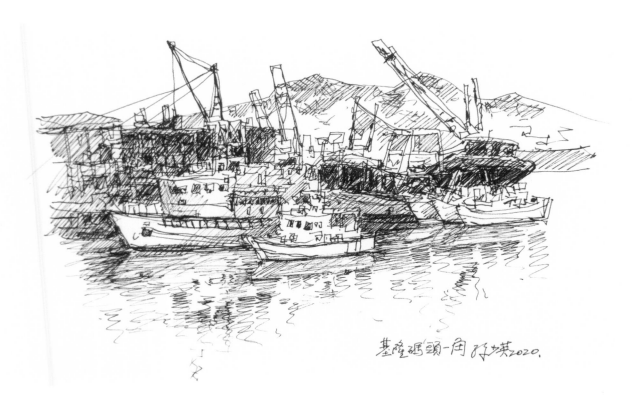

基隆碼頭-角 林坤英2020.

漁港是很好的速寫題材，
繁複的線條極富美感，也考驗功力。
大船邊的小船，我特意留白，形成對比的效果。
在快速揮筆的情況下，仍要掌握好每條船的正確形體。

基隆碼頭一角　8開　簽字筆　2020

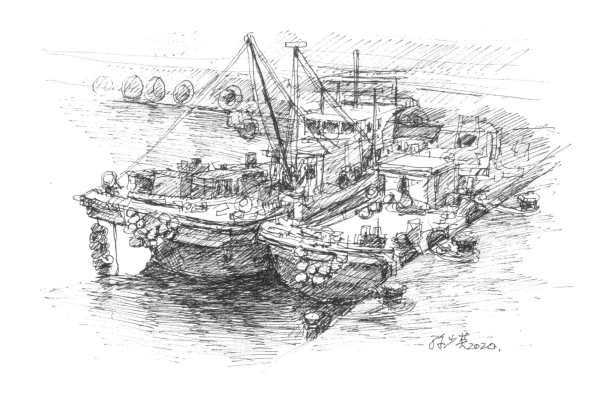

靠碼頭的漁船局部放大看，線條很亂，
但在揮灑不拘的線條中，
仍有其正確的輪廓及光影，
這種揮灑的筆法，
正是速寫藝術的精華。

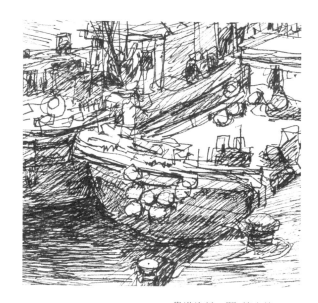

靠港漁船 8開 簽字筆 2020

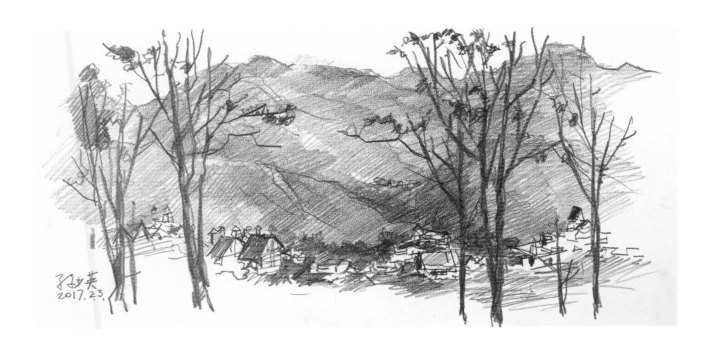

用鉛筆表現遠山有濃淡雲霧的感覺，比簽字筆有利得多。

近處的樹我特意加重，以求黑白灰的美感效果。

清境山巒之美 8開 鉛筆 2017

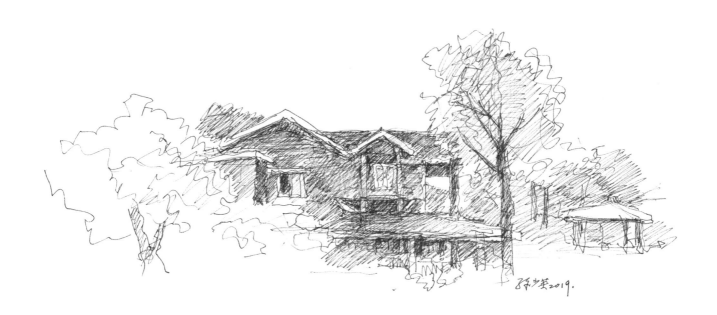

因時間倉促，部份畫面從略處理，只加重民宿的色調。
事後看看，這樣子的構圖似乎也是一種特殊效果。

橋頭水月山莊民宿 8開 簽字筆 2019

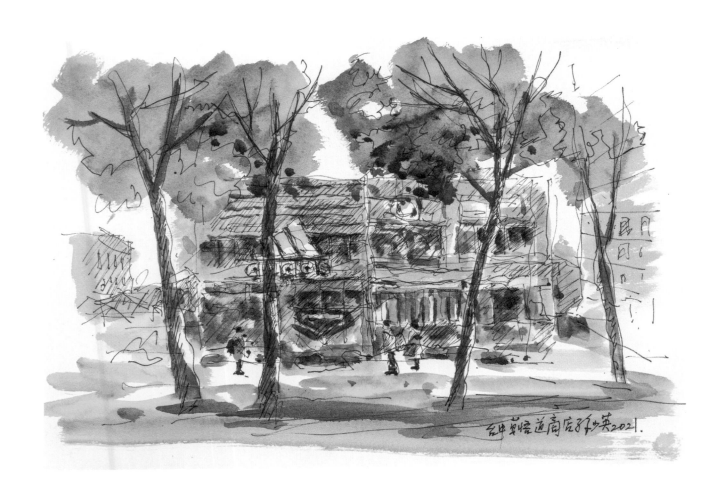

台中草悟道中興街旁的一排商店，
這天是示範給同學看簽字筆加水彩的畫法。
按照簽字筆的輪廓線填色，比純水彩容易畫，
對初學者比較簡單，畫起來效果也不錯。

草悟道商店 8開 簽字筆淡彩 2021

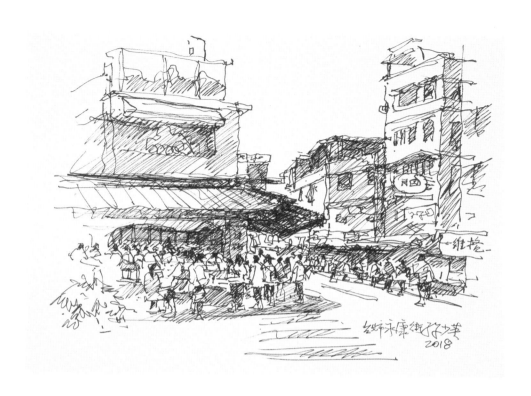

畫人群動作要快，因爲流動性很大。
要把握人體比例、姿態及集散現象，
用筆快，難免局部失準，
只要整體看，不失章法，
還是一張好的速寫。

台北永康街 4開 簽字筆 2018

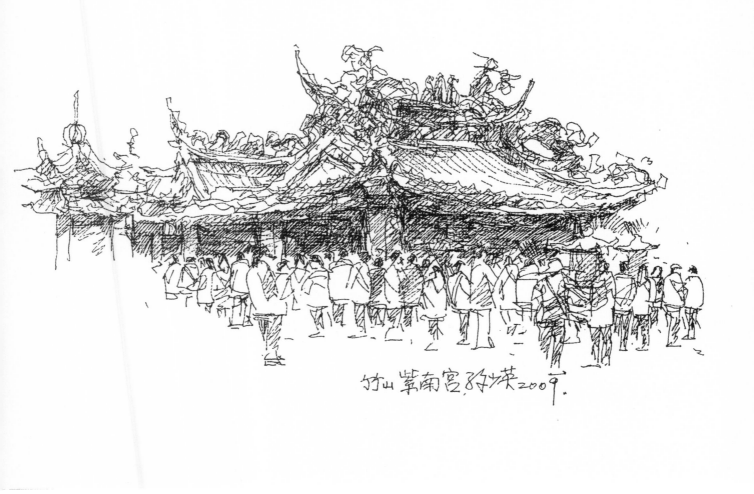

2009年來到紫南宮，萬頭鑽動，眞是熱鬧。

我好奇也在人群中排隊借了二千元錢母，純粹是想得個經驗，沾一下財神爺的福氣。

隔年再去寫生時，無息、無保、也無收據，排隊還上錢母了。

流行的民間信仰也用速寫畫下來，蠻有趣的生活經驗。

竹山紫南宮　8開　簽字筆　2009

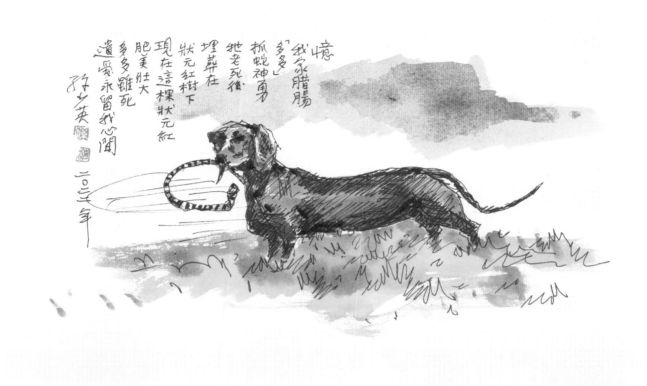

憶
我家臘腸
「多多」
抓蛇神勇
牠老死後
埋葬在
狀元紅樹下
現在這棵狀元紅
肥美壯大
多多雖死
遺愛永留我心間
孔依英 [印] 二〇二二年

台中盧安藝術公司每個月都舉辦快樂寫生日，
2022年6月份因為疫情仍然延燒，改為線上寫生活動，主題是「我家寵物」。
我憶起我20年前養的臘腸狗「多多」靈活矯健，抓蛇勇猛不懼，
牠老死後我把牠葬在庭園的狀元紅樹下，現在這棵狀元紅長的肥美高大，造型優美。
我回憶多多抓蛇神態，用簽字筆迅速畫下來，簡單上淡彩，題上懷念文，
放上Facebook活動頁線上展，也算是跟得上潮流的老畫家了。

臘腸狗多多　8開　簽字筆淡彩　2022

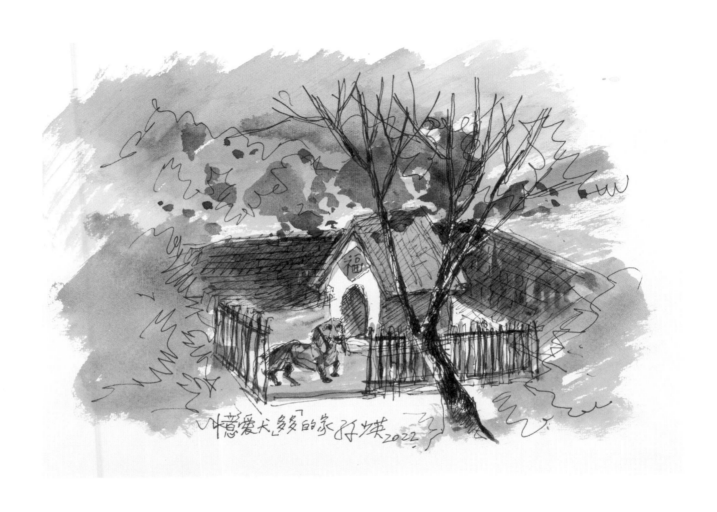

7月快樂寫生日還是線上活動,主題是「家中回憶的角落」,
於是我憑記憶,用想像畫愛犬多多,他已老死多年了,我還常常想起它。
這張速寫簽字筆畫得很簡略,我著重在彩度和明度的對比,效果很好。
多多的家真是我充滿回憶的角落。

憶愛犬「多多」的家 8開 簽字筆淡彩 2022

速寫是造型藝術家的重要才能，
也是高品味的休閒生活。

結語

The Taste
of Quick
Sketch

造型藝術包括繪畫、雕塑、建築及一般設計等。

作家創作運用的基本材料是文字，造型藝術家創作運用的是形狀。

看過的形狀多，記憶的形狀多，對一個造型藝術工作者絕對重要。

趙無極的許多造型是來自漢碑；畢卡索的許多造型是來自非洲土著的雕刻。

造型藝術工作者如具備速寫的興趣或習慣，看到對其創作有幫助的形狀，立刻畫下來，在速寫的過程中，可能會引發更多更好的創意。

速寫一方面是工作需要，另一方面還可以把速寫當做休閒活動。我住埔里，常有畫家朋友來埔里約我一起寫生，有時畫水彩，有時畫速寫，畫完了，作品攤開，大家評頭論足，相互鼓勵吹捧一番，樂趣無窮。因此我深深體會到相約速寫或是個人獨行，都是日常生活中一種高品味的休閒活動。

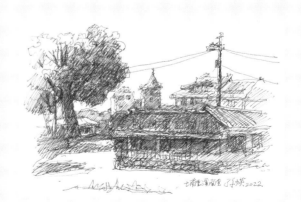

孫少英

經歷

1931 出生於山東諸城
　　　青島市立李村師範肄業
1949 來到台灣
1955 政工幹校藝術系畢業
1962~68 光啓社負責電視教學節目製作及電視節目美術設計
1969~91 台灣電視公司美術指導及美術組組長
1991 移居埔里專事繪畫及寫作水彩畫
2020 榮獲南投縣政府文化局資深藝術家紀錄片之拍攝
2021 榮獲南投縣玉山美術貢獻獎
2022 臺中市立大墩文化中心「孫少英談美—水彩畫美感經驗大展」
2022 國立暨南國際大學「當文學遇上美術」2021南投縣玉山文學貢
　　　獻獎柯慶明&美術貢獻獎孫少英聯展
迄今 ・出版21本畫冊及寫生遊記
　　　・水彩畫個展60餘次
　　　・世界唯一的九二一大地震紀實畫家
　　　・九二一地震百張素描原作台灣大學圖書館永久館藏
　　　・推動台灣寫生藝術的重要推手之一
　　　・手繪台中舊城的寫生嚮導

著作

1963 《孫少英鉛筆畫集》
1997 《從鉛筆到水彩》
1999 《埔里情素描集》
2000 《九二一傷痕—孫少英素描集》
2001 《家園再造》
2003 《水彩日月潭》—日月潭風景區管理處發行
2005 《畫家筆下的鄉居品味》
2007 台灣系列（一）《日月潭環湖遊記》
2008 台灣系列（二）《阿里山遊記》
2009 台灣系列（三）《台灣小鎮》
2010 台灣系列（四）《台灣離島》
2011 台灣系列（五）《山水埔里》
2012 《寫生散記》
2013 台灣系列（六）《台灣傳統手藝》
2013 《水之湄—日月潭水彩遊記》

2014 《荷風蘭韻》
2015 《素描趣味》
2016 《手繪臺中舊城藝術地圖》
2018 《寫生藝術》
2019 《九二一傷痕—孫少英素描集》20週年紀念再版
2021 《水彩畫美感經驗》

畫歷
一、近年個展
2016 南投九族文化村「櫻之戀—孫少英水彩展」
2016 彰化拾光藝廊「孫少英的文化手繪‧斯土有情」
2016 台中福爾摩沙酒店「孫少英的手繪舊城（一）漫步台中車站」
2016 台中盧安潮「亮點‧文化—孫少英手繪台中」
2016 嘉義檜意森活村「嘉義映象之旅—孫少英手繪個展」
2016 埔里紙教堂「流‧Gallery—荷∞無限個展」
2017 國父紀念館逸仙藝廊「如沐春風—水彩畫臺灣孫少英個展」
2017 台北福華沙龍「孫少英探索台灣之美—城與鄉」
2017 埔里紙教堂「流藝廊—愛與關懷募資畫展」
2017 日月潭涵碧樓「孫少英探索台灣之美—水彩日月潭」
2017 日月潭向山行政遊客中心「孫少英探索台灣之美—水彩日月潭」
2018 財政部中區國稅局特邀「繽紛蘭韻—孫少英水彩個展」
2018 台中盧安潮「秋紅谷夏日戀曲—孫少英個展」
2018 台中盧安潮「秋紅谷生態之美—孫少英水彩個展」
2018 臺北市藝文推廣處2018年駐館邀請藝術家「從形到型—孫少英
　　 水彩藝術展」
2019 台中盧安潮「花現芬芳—孫少英水彩花卉之美」
2019 台北福華沙龍「靜、淨、境—孫少英水彩藝術」
2019 南投縣政府文化局藝術家資料館2019駐館藝術家「南投崛起‧
　　 走過921—孫少英畫我家鄉」
2019 埔里紙教堂流藝廊「跨越‧共和」921地震20週年印象展
2019 國立暨南國際大學「大地春回‧走過921—孫少英畫我家鄉」
2021 台北福華沙龍「喜氣洋洋—孫少英九十創作展」
2022 臺中市立大墩文化中心「孫少英談美—水彩畫美感經驗大展」
2022 國立暨南國際大學「當文學遇上美術」2021南投縣玉山文學貢
　　 獻獎柯慶明&美術貢獻獎孫少英聯展

二、重要聯展
台灣國際水彩畫協會
南投縣美術家聯展
南投縣美術學會會員聯展
埔里小鎮寫生隊聯展

三、參加藝文社團
中國美術協會
中國文藝協會
中國水彩畫會
中哥文經協會
台灣國際水彩畫協會
中國當代藝術協會
投緣水彩畫會
眉之溪畫會
魚池畫會
南投縣美術學會
埔里小鎮寫生隊

四、駐館藝術家
2013 埔里鎮立圖書館第一屆駐館藝術家
2017.09 - 2018.06 大明高中駐校藝術家
2018 臺北市藝文推廣處駐館邀請藝術家
2019 南投縣政府文化局藝術家資料館駐館藝術家

The Taste
of Quick 速寫品味
Sketch

國家圖書館出版品預行編目資料

速寫品味 = The taste of quick sketch / 孫少英作.
　-- 臺中市：盧安藝術文化有限公司, 民111.10
124面；21×22.5公分
ISBN 978-986-89268-8-2(平裝)

1.CST: 素描　2.CST: 繪畫技法

947.16　　　　　　　　　　111015539

水彩台灣
藝術市場

作　　　者：孫少英

發 行 人：盧錫民

主　　　編：康翠敏

編 輯 群：曾于倢、錢映妤

出版單位：盧安藝術文化有限公司

郵政劃撥帳號：22764217

地　　　址：40360 台中市西區台灣大道2段375號11樓之2

電　　　話：04-23263928

E - m a i l：luantrueart@gmail.com

官　　　網：http://www.whointaiwan.com.tw

設計印刷：立夏文化事業有限公司

地　　　址：412 台中市大里區三興街1號

電　　　話：04-24065020

出版日期：中華民國111年10月

定　　　價：新台幣1080元

ISBN：978-986-89268-8-2